KB096824

느나엇이 느량 골암서사

느나엿이 느량 곧암서사

펴 낸 날/ 초판1쇄 2024년 3월 31일
글 쓴 이/ 신정균
찍 은 이/ 김계호

펴 낸 곳/ 도서출판 기역
편 집/ 책마을해리

출판등록/ 2010년 8월 2일(제313-2010-236)
주 소/ 경기도 파주시 출판도시 회동길 363-8 출판도시
　　　　　전북 고창군 해리면 월봉성산길 88 책마을해리
문 의/ (대표전화)070-4175-0914, (전송)070-4209-1709

ⓒ 신정균, 김계호, 책마을해리, 2024
ISBN 979-11-91199-82-6(03650)

제주어배움약글

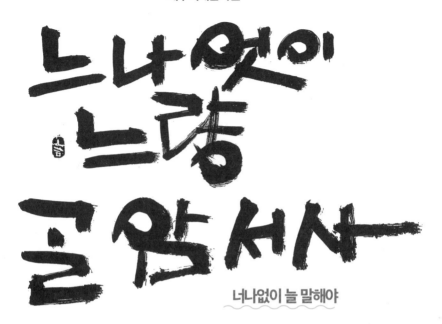

너나없이 늘 말해야

소엽 신정균 글씨

ㄱ

변함없이 변하고 변해온 제주의 말과 글을 글씨에 담아

그 말을 되뇌이면 즉시 설렘이 시작되는 말이 있어요. 변한다, 하는 말이에요. 그냥 변하기만 하면 재미없잖아요. 변함없이 변하자, 하고 변함을 변함없는 것으로 꾸며봤어요. 곧바로 말의 마법이 시작되었어요. 이 쉼없이 변하자는 말의 제 나름 어원을 좀 살펴볼게요. 저는 오랫동안 화선지에 먹으로 글씨를 써왔어요. 30대부터이니, 조금 오래 되었죠. 물론 글씨 쓰는 대부분 사람들도 화선지에 먹으로 쓰는 것을 당연한 것으로 여기구요. 인도여행이었어요. 도시는 무심한 무채식이지만 사람이 만드는 컬러를 통해 비로소 엄청난 에너지를 발산하게 되는 것을 보았어요. 그 뒤로 먹과 더불어 컬러를 쓰기 시작했어요. 쓰는 바탕 화선지는요, 캐나다에서 일이에요. 글씨 전시하고 참가자들에게 글씨 퍼주는 일정이 있어서 오래 머물며 신세진 목사님이 계셨어요. 그분에게 글씨 선물을 하려고 했는데, 마침 마땅한 화선지며 종이다운 것을 찾을 수가 없었어요. 할 수 없이 베니아 합판을 사다 색을 칠해서 글씨를 써드렸죠. 웬걸, 다른 어떤 것보다 멋있었어요. 옳거니, 무릎을 쳤어요.

한번 변화가 생기니, 다음에는 먹물에도 반짝이를 넣어 보았어요. 반짝반짝 살아있는 것 같은 그 느낌이 정말 맘에 들었어요. 그다음에 철판에 글씨를 쓰고, 돌에까지 글씨를 쓰게 되었죠. 그리고 이제 제주사람들이 안간힘 써 지키려고 하는 제주어 글씨로 이어지고 있어요. 이렇게 제 글씨 쓰는 이력이 바로 변함없이 변하는 일입니다.

이 쉼없이 변하는 글씨 세상에 오신 것을 환영합니다. 이 시간 이 공간을 통해, 제주어가 생생생 더더욱 살아오르기를요.

특하나 제주의 많은 학교 어린이, 청소년, 선생님 들이 사랑하는 글귀를 담을 수 있어서 행복했어요. 글을 되뇌여 쓰고 다듬는 내내 제주사람들이 살아온 오랜 시간의 풍상을 오롯 느낄 수 있었어요. 제주의 말도 얼마나 오랜 시간 변함없이 변해왔을까요. 앞으로 더욱더 '너나없이 늘 말해서' 이 말의 기운이 널리널리 퍼지기를요. 제주의 말과 글, 글씨가 펼쳐지는 이 귀한 자리를 허락해주신 많은 분들께 깊이 감사드려요.

— 제주 서귀포 남원 작업실에서 **소엽 신정균**

차례

001 펴내는 글 | 변함없이 변하고 변해온

010 설문대할망제 고유문

020 지금 잠을 자면 꿈을 꾸지만

022 광야에 보낸 자식은 콩나무가 되었고

024 이리저리 움직여서 사는 할망

026 찰각찰각 가새소리

028 사발그릇 깨지면 두세쪽이 나는데

030 일어나 빛을 발하라 | 난 당신을 늘

032 또 오세요 당신이면 됩니다

034 자유롭게 피어나기 | 들여보는 것만

036 솔직하면 즉시 | 생각을 배 밖으로

038 변함없이 변하자

040 변함없이 변하고 변하자

042 배워서 남 주자 | 졸지 말고 자라

044 창문을 열면 바람이 들어오고

046 마음먹은 대로 된다

048 춤을 추면 복이 온다

050 마음을 바로 세워

052 사랑하는 별 하나

054 희망이 들어찬 사람만이 희망찬 사람이다

056 예의는 모든 것을 거저 얻는다

058 가지는 꺾여도 나뭇잎은 안 떨어진다

060 인내란 참지 못하는 것을 | 머리를 숙이면

062 긍정을 바라보면 | 말은 솔직할수록

064 선생님 그림자도 밟으면 안된다

066 사람을 잇다

068 쉬면서 놀면서

070 새는 닭 소리를 못 낸다 | 그냥 견딘다

072 벗은 내가 선택한 가족이다

074 내 재능 따라가면 성공은 저절로 따라온다

076 너에게 온 세상 빛이 들어있어

078 결심하면 희망과 이익이 생긴다

080 나를 다스려 우리를 만들어 나가자

082 꿀벌 따라가면 꽃밭으로 가고

084 내가 키우면 인삼이 되고

086 독서는 스마트폰보다 스마트한 사람을

088 고민은 나만 보인다

090 자식을 자랑하지 말고 자식이 자랑하는

094 날아라 새들아

096 착하게 슬기롭게 싹싹하게

098 열심히 배우자 참되게 행하자 튼튼하게

100 최선을 다하여 날로 새롭게 하자

102 꿈은 높게 생각은 넓게 도전은 새롭게

104 예절을 지키자, 스스로 배우자, 튼튼히

106 스스로 행하자, 서로 사랑하자, 부지런히

108 늘 처음처럼 한결같은 이도 어린이

110 나날이 배워 익히고 날로 생각하며

112 큰 뜻을 품고 성실하게 자라자

114 바르게 보고 바르게 생각하며 바르게

116 참되게 배우고 서로 도와 바르게 행하자

118 부지런히 배움에 정진하고 실천에

120 큰 뜻을 품고 새로운 미래를 열어가는 사람

122 뜻을 착실하게 새우고 학업에 힘쓰자

124 뜻이 있으면 마침내 이루어진다

126 스스로 탐구하여 세계로 나아가자

128 곧은 마음 바른 길

130 성실하게 배우고 실천에 힘쓰자

132 명랑하고 힘차게 살자

134 자랑스런 나, 소중한 너, 함께하는 우리

138 배우는 나, 나누는 우리, 참삶이 배어드는

140 한곳에 모여 두근두근 성장, 가득가득 행복

142 나를 세우고 세상과 연결하는 영화 같은

144 설레는 나, 성장하는 우리, 배움과 존중으로

146 너나 우리의 꿈을 키워가는 따뜻한 배움터

148 어우렁 다우렁 따뜻한 배움 학교

150 우리의 이야기로 앎을 만들어가는

152 나다운 나, 함께 걷는 우리, 따뜻하고

154 더 나은 나와 더 좋은 세상을 만드는

156 아름다운 제주 품격 높은 제주 중앙고

158 함께 꿈을 찾아가는 행복한 학교

160 별빛 밝은 걸음

162 너와 나, 함께 성장하는 우리의 행복한

164 다 함께 배우며 존중하고 협력하는

166 스스로 살아가는 힘, 세상을 움직이는 인재

168 행복한 꿈을 키우며 함께 성장하는 배움터

170 꿈을 향해 함께 성장하는 하쭉벌쭉 즐거운

172 배움으로 함께 성장하는 행복한 학교

174 존중하고 배려하며 함께 성장하는

176 즐거운 바람 부는 신제주초등학교

178 먹돌도 뚫다 보면 구멍이 생긴다

180 같이한 즐거운 반짝이는 순간 너여서 내가

182 제주 섬은 처음부터 바람뿐이었습니다

184 책 읽는 모습은 더욱 아름답다

186 꿈과 감성을 키우는 행복한 문화예술교육

188 올바른 인성, 생각하는 힘을 키우는

190 잘 살펴 가요,

이렛조왁저렛조왁
오홍호영사산는
할망크할망에복
을줍써크할망에
복을누립써

김광희선생敎

오산김준

설문대할망제
祝由文

글 송상일

오늘 여기 저희 탐라의 후손들이
모여와 다음과 같이 아뢰는 까닭은
설문대할망의 거룩한 뜻을 기리고
이를 우리가 받들어 행하고 펴고자
합입니다

저희는 이렇게 들었습니다
탐라의 어머니山인 한라산을
설문대할망 당신이 치마로 흙을
날라 만드셨습니다 이때 흘린
흙들이 오름이 됐다는 이야기도 전해
옵니다 山을 만드신 분이니 산보다
훨씬 더 크셨을 것입니다
과연 설문대할망께서는 한 발로는
한라산을 딛고 다른 발로는 산방산
바닷물에 빨래를 할만큼 크셨다고 합니다
그러나 설문대 할망께서는 창조의 어머니 아니시자
사람의 어머니십니까 물은 마음을 담는 그릇
입니다 당신의 크나큰 사랑을 담기 위해
당신의 몸은 그렇게 커러야 했을 것입니다
설문대할망께서는 아들들에게 버이려고 속
죽을께 빠저 죽었습니다 그럴 줄도 모르고

죽음을 나눠 가온 오백명의 아들들은 슬픔을
못이겨 결국 탐라를 지키는 바위가 되었습니다
한라산 보다 더 큰 사랑이 죽처럼
걸걸 끓는 이야기 입니다
어머니를 向한 사랑이 판고의 돌탑
으로 세워진 이야기 입니다
그것은 오늘을 사는 저희 모두에게
잊어 버린 순수를 가슴 저린 회상으로
불러내는 초혼의 노래인 것입니다
오늘 저희는 이슬 그고 아름다운 이야기에
이끌려 이 자리에 모여 왔습니다
그리고 귀를 기울여 아득한 곳에서
통곡인 듯 들려오는 저 소리를 듣습니다

아들 들아 사랑 한다
어머니 사랑 합니다

이 영원한 사랑의 가락에 홀려
저희 모두는 이렇게 손에 손을 잡고
서로의 체온을 나누며

다 같이 화음 속으로 빠져 듭니다
그리고 모두가
목 놓아 따라 외칩니다

이 명우호 궤삼봉의 가락에
홀영 나영 모두 으추룩 손에 손
선영 서로의 땅뭇호 체온을 나누멍
다 콜이 화음 소곱으로 빠져들엄수다
경허고 모두가 목 놓앙 따라 와염수다
우리는 탐라국을 궤삼봉 햄수다
우리는 대한민국을 소랑 햄수다
우리는 해영 달이영, 하늘광
땅, 수룩 낭과 고장, 들짐승광 벌
레를, 비영 부름, 눈보라 꼬지도.
시상의 모든 걸이 궤삼봉 햄수다.
경허고 우리 애 소곱에 이거영 같은
소랑 일깨워 주신 설문대 이여를
궤삼봉 햄수다 옵빈정군

설문대할망제 고유문(告由文)

오늘 여기, 저희 탐라의 후손들이 모여와
다음과 같이 아뢰는 까닭은,
설문대할망의 거룩한 뜻을 기리고
이를 우리가 받들어 행하고 널리 펴고자 함입니다.
저희는 이렇게 들었습니다.
탐라의 어머니산인 한라산을 설문대할망 당신이 치마로
흙을 날라 만드셨습니다.
이때 흘린 흙들이 오름이 됐다는 이야기도 전해 옵니다.
산을 만드신 분이니 산보다 훨씬 더 크셨을 것입니다.
과연 설문대할망께서는 한 발로는 한라산을 딛고 다른 발로는 산방산을 딛고 서서
바닷물에 빨래를 할 만큼 크셨다고 합니다. 그러나 설문대할망께서는
창조의 어머니이시자 사랑의 어머니십니다. 몸은 마음을 담는 그릇입니다.
당신의 크나큰 사랑을 담기 위해 당신의 몸은 그렇게 커져야 했을 것입니다.
설문대할망께서는 아들들에게 먹이려고 쑤던 죽솥에 빠져 죽었습니다.
그런 줄도 모르고 죽을 나눠 먹은 오백 명의 아들들은
슬픔을 못 이겨 결국 탐라를 지키는 바위가 되었습니다.
한라산보다 더 큰 사랑이 죽처럼 펄펄 끓는 이야기입니다.
어머니를 향한 사랑이 만고의 돌탑으로 세워진 이야기입니다.
그것은 오늘을 사는 저희 모두에게 잃어버린 순수를 가슴 저린 회상으로 불러내는
초혼(招魂)의 노래인 것입니다.
오늘 저희는 이 슬프고 아름다운 이야기에 이끌려 이 자리에 모여왔습니다.
그리고 귀를 기울여 아득한 곳에서 통곡인 듯 노래인 듯 들려오는 저 소리를 듣습니다.
아들들아, 사랑한다.
어머니, 사랑합니다.
이 영원한 사랑의 가락에 홀려 저희 모두는 이렇게 손에 손을 잡고 서로의 체온을
나누며 다 같이 화음 속으로 빠져듭니다. 그리고 모두가 목 놓아 따라 외칩니다.
우리는 우리를 사랑합니다.
우리는 탐라국을 사랑합니다.
우리는 대한민국을 사랑합니다.
우리는 해와 달, 하늘과 땅, 사람, 나무와 꽃, 들짐승과 벌레들,
비와 바람, 눈보라까지도, 세상의 모든 것을 사랑합니다.
그리고 우리의 가슴 속에 이와 같은 사랑을 일깨워 주신 설문대할망, 당신을 사랑합니다.

— 송상일 글

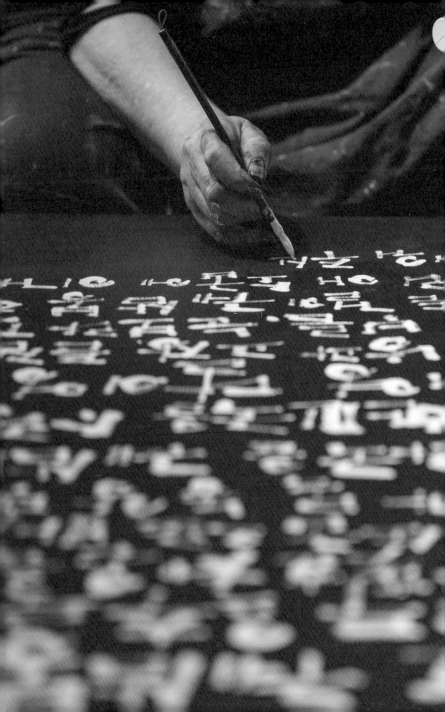

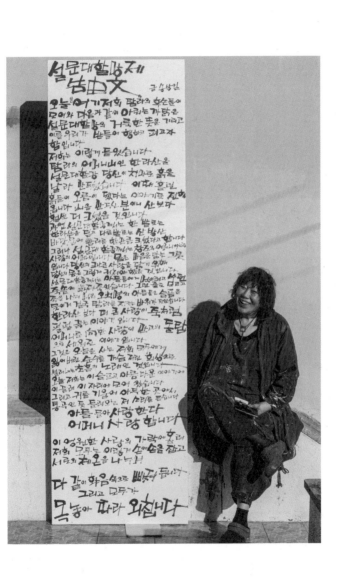

출
앗
한
밤
멋

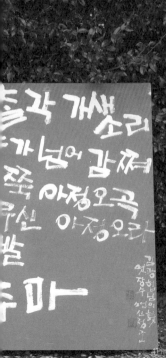

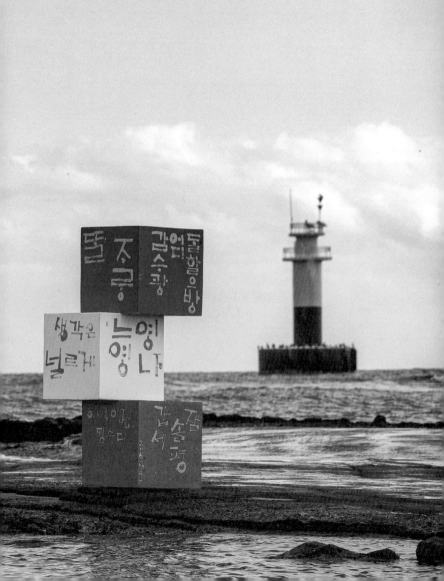

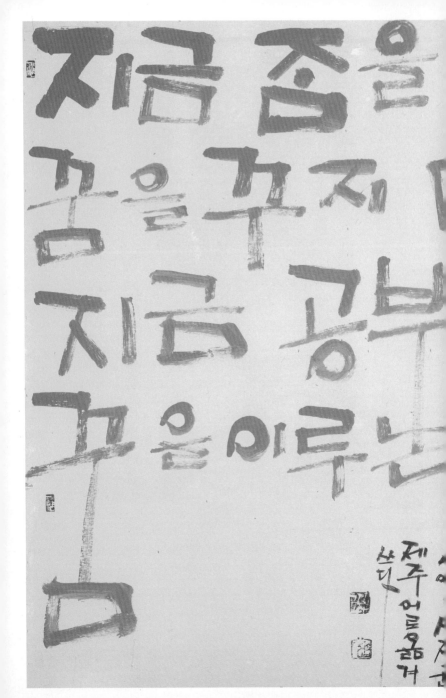

지금 좀을
꿈을 꾸지
지금 공부
꿈을 이루는

제주어로옮겨
쓴다

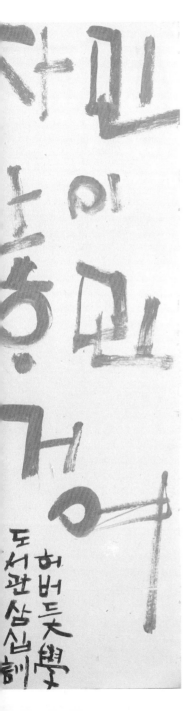

지금 잠을 자면 꿈을 꾸지만

지금 공부하면 꿈을 이룬다

— 하버드대학교 도서관 30훈 중에서

광야에 보낸 자식은 콩나무가 되었고,

온실에 들어보낸 자식은 콩나물이 되었다

— 정채봉 《콩씨네 자녀교육》

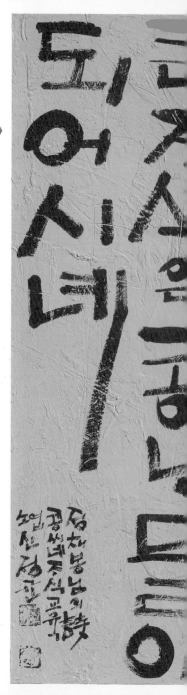

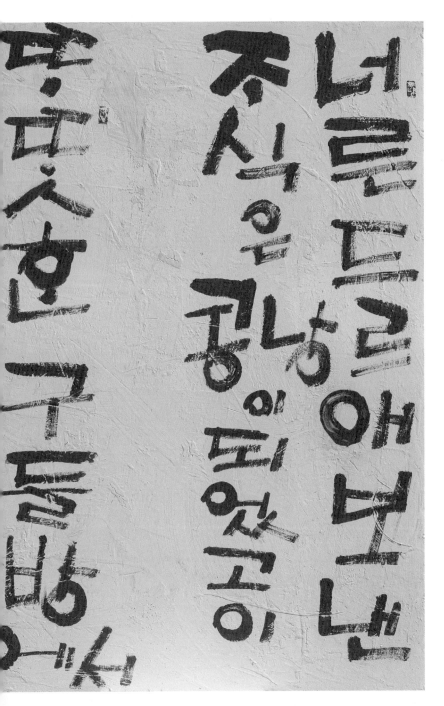

이리저리 움직여서 사는 할망,

그 할망에 복을 주오,

그 할망에 복을 내려주오

— 김광협 선생 시

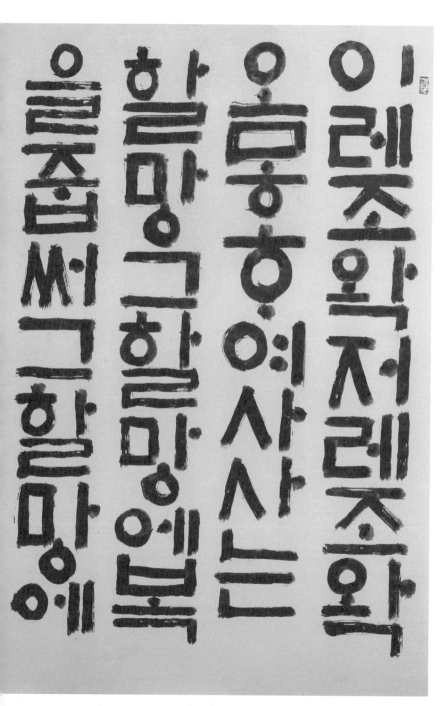

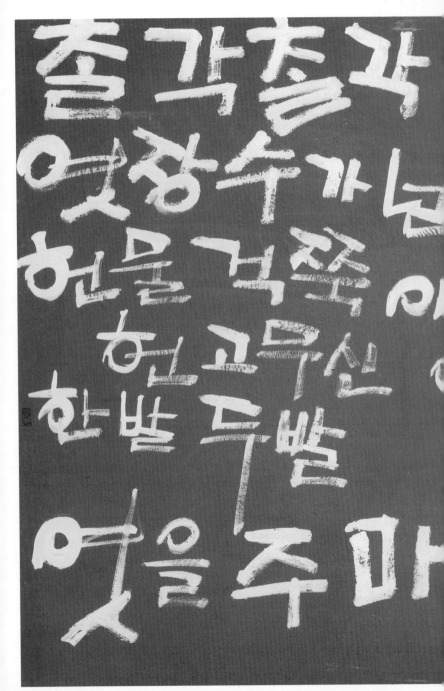

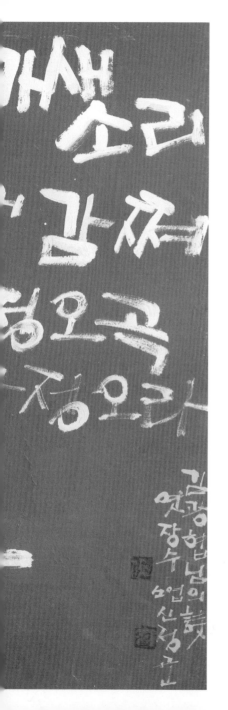

찰칵찰칵 가위소리

엿장수가 지나간다

귤 껍질도 가져오고

헌 고무신 갖고와라

한발두발 엿을 주마

— 김광협 선생 시 〈엿장수〉

사발그릇 깨지면 두세쪽이 나는데

삼팔선이 깨지면 한덩이로 뭉친다

어제도 오늘도 통일의 날을 기다리며

— 정선아리랑

사발굿롯별려풀

다서쪼나는드

삼이절선이불려짐

호호로

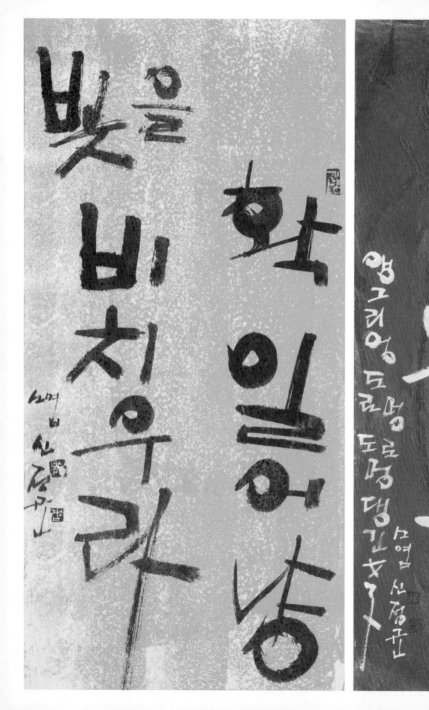

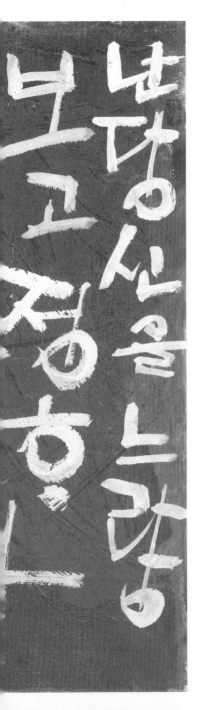

일어나 빛을 발하라

난 당신을 늘 보고 싶다

— 이리저리 돌아다니는 여자

또 오세요

당신이면 됩니다

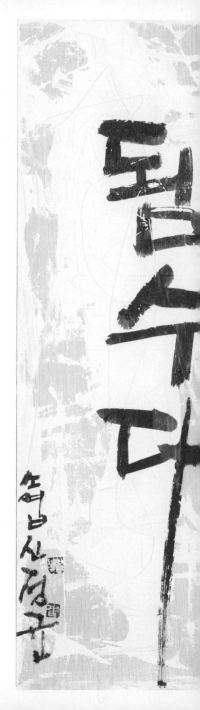

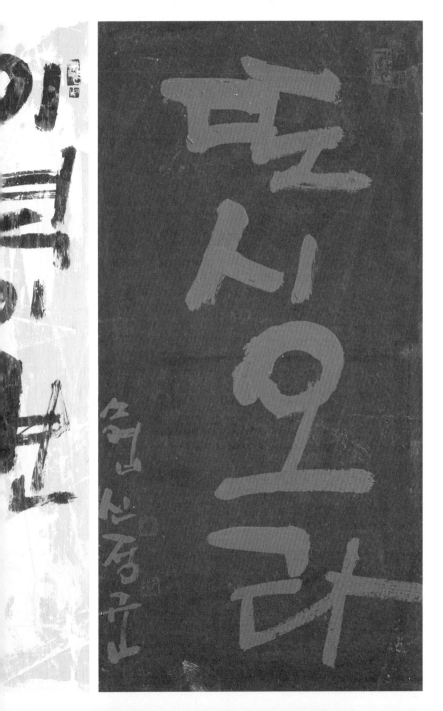

모심

벼리쌓기

자유롭게 피어나기

소엽 신정균

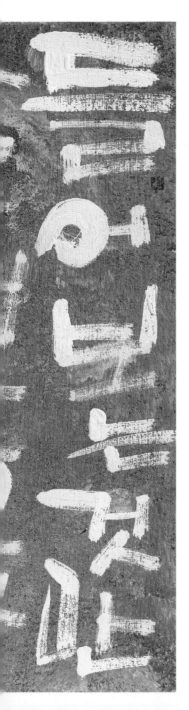

자유롭게 피어나기

들어보는 것만 가르친다

솔직하면 즉시 자유로워진다

생각을 배 밖으로

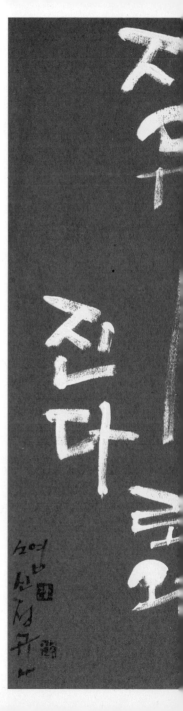

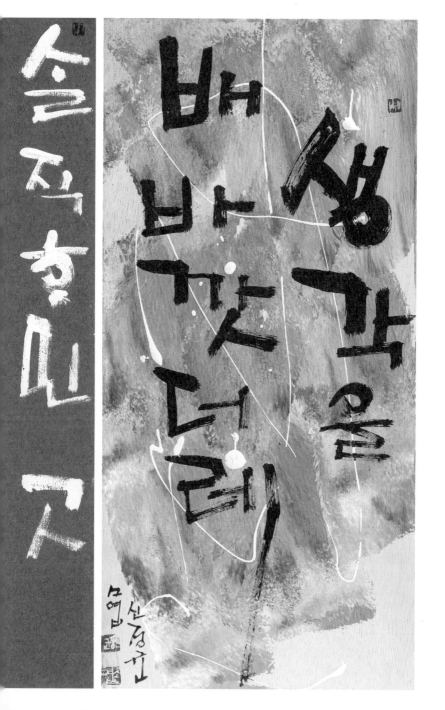

변함없이 변하자

소역산 정균

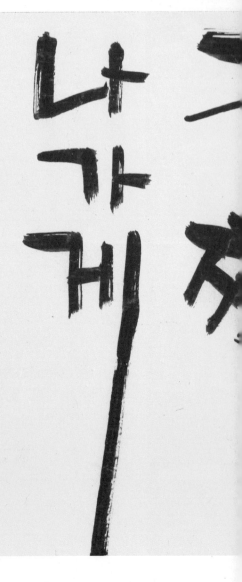

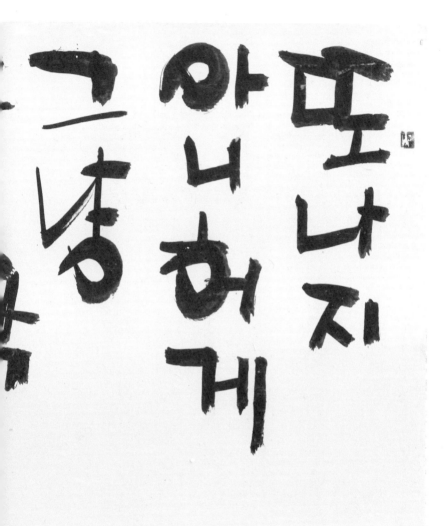

변함없이 변하자

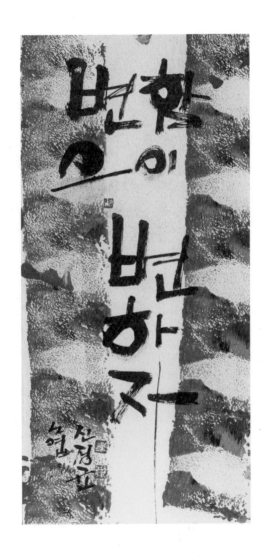

변함없이 변하고 변하자

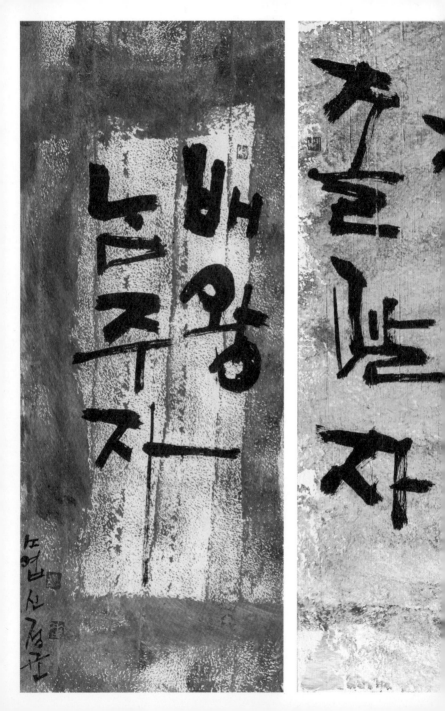

배워서 남 주자

졸지 말고 자라

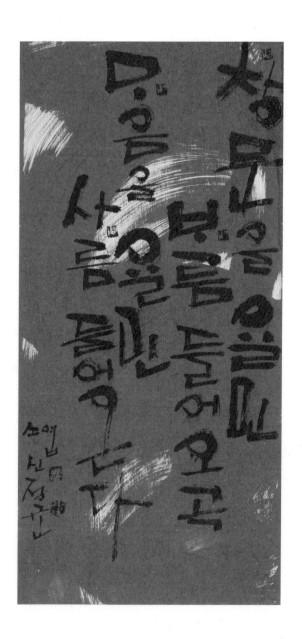

창문을 열면 바람이 들어오고
마음을 열면 사람이 들어온다

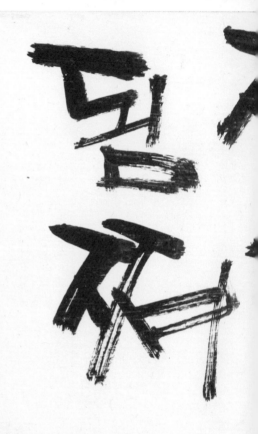

소엄 신도순

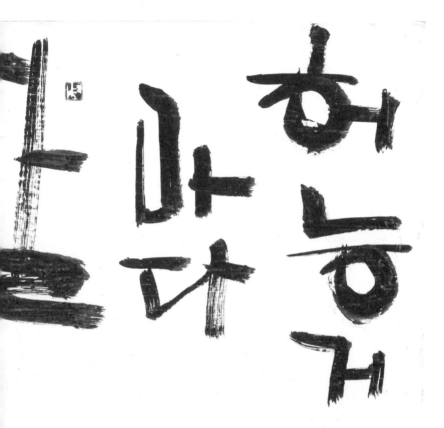

마음먹은 대로 된다

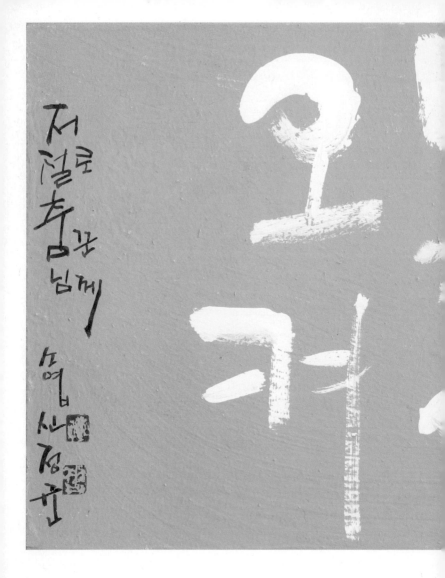

저절로
춤추는
님께

옴여
산정구

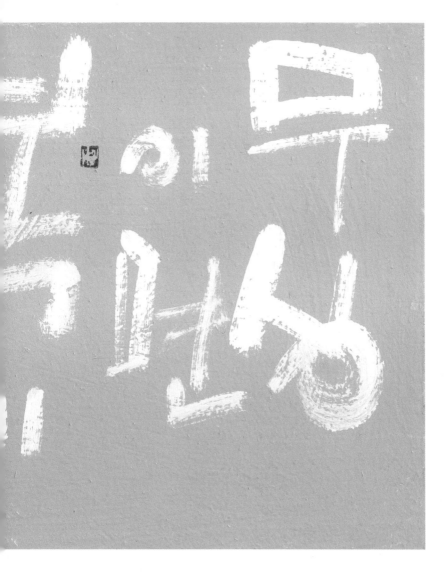

춤을 추면 복이 온다

— 저절로 춤꾼님께

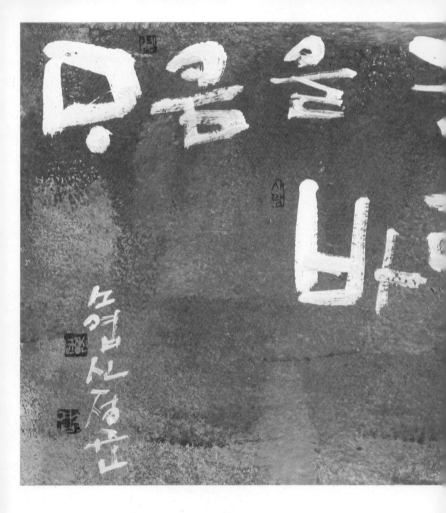

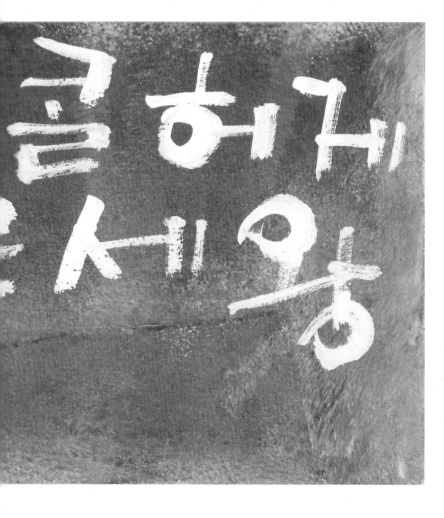

마음을 바로 세워

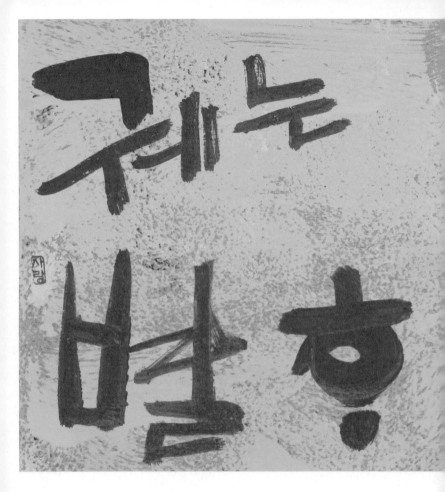

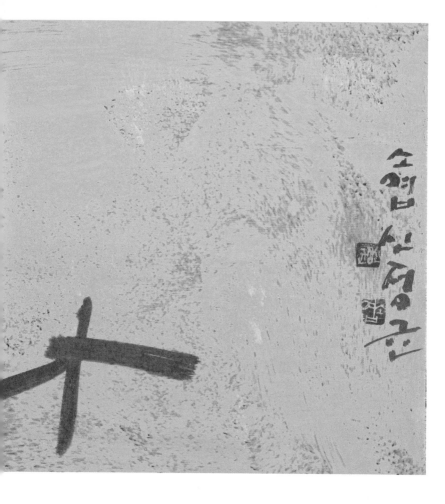

사랑하는 별 하나

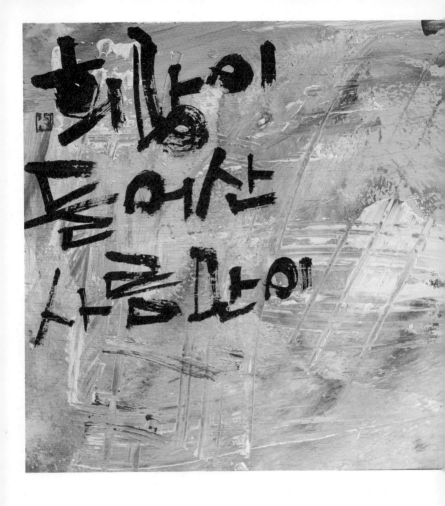

54

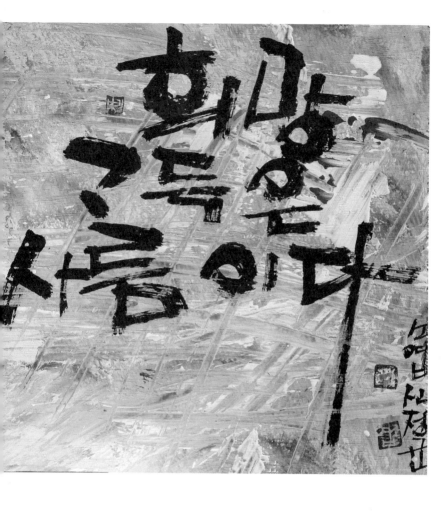

희망이 들어찬 사람만이 희망찬 사람이다

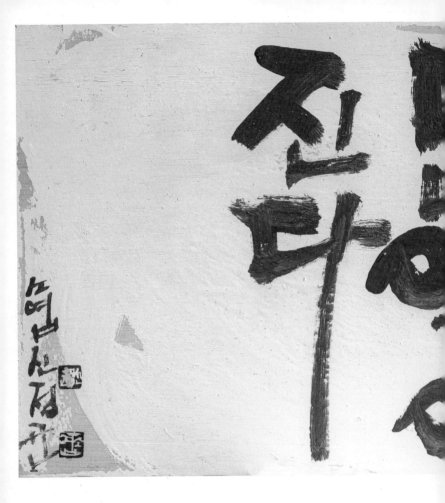

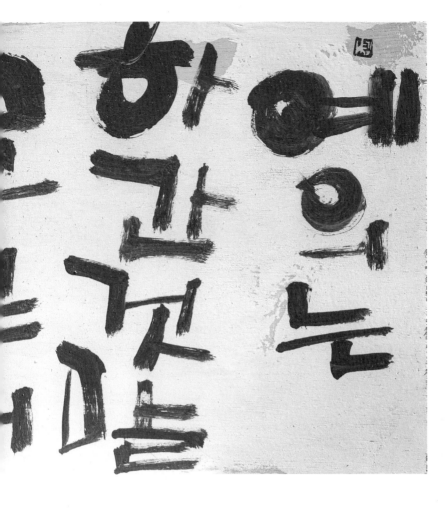

예의는 모든 것을 거저 얻는다

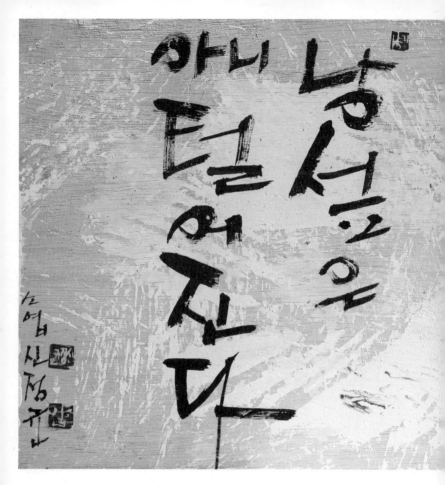

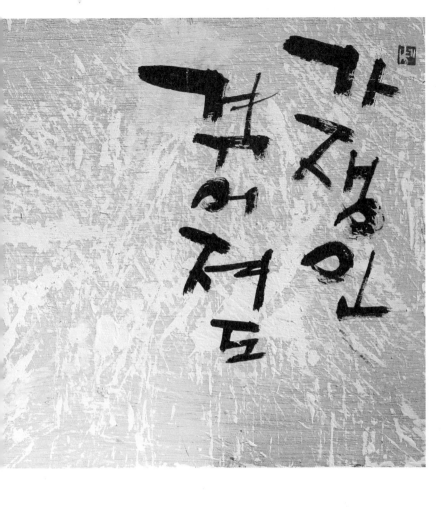

가지는 꺾여도 나뭇잎은 안 떨어진다

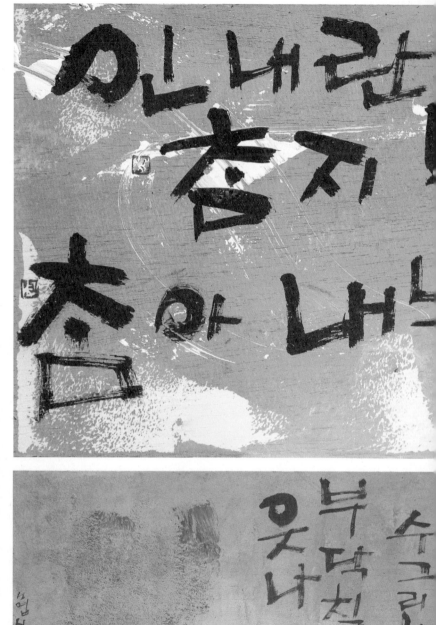

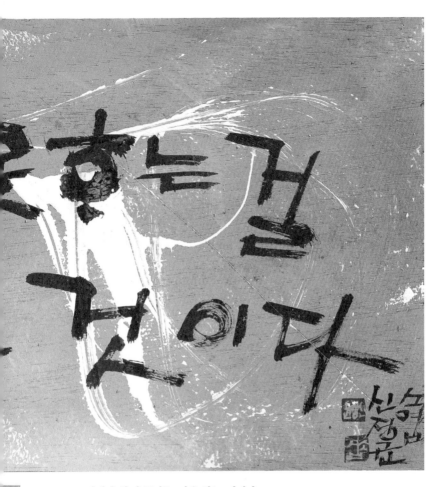

인내란 참지 못하는 것을 참는 것이다

머리를 숙이면 부딪칠 일 없다

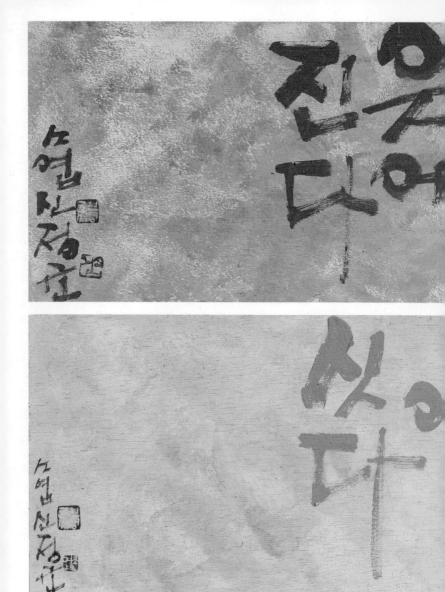

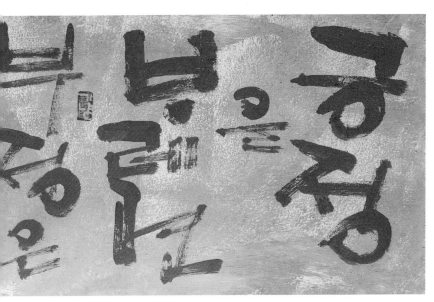

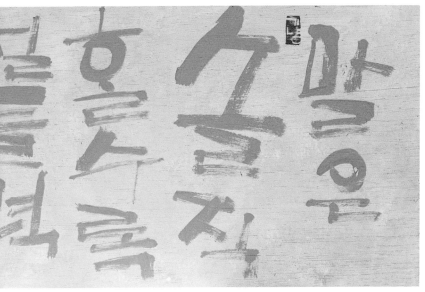

긍정을 바라보면 부정은 사라진다

말은 솔직할수록 즉시, 바로 자유로워진다

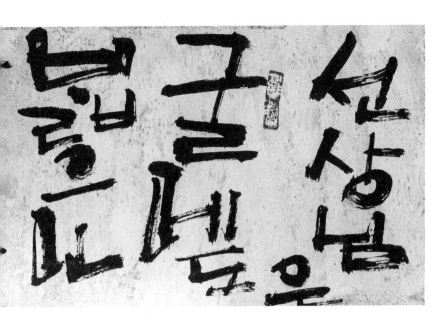

선생님 그림자도 밟으면 안된다

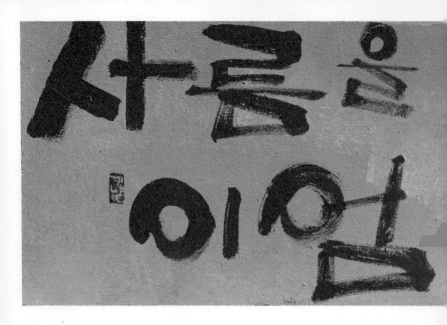

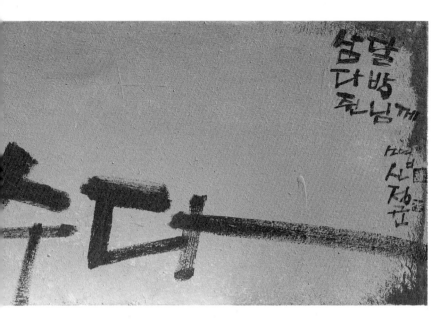

사람들 잇다

— 삼달다방 주인장께

쉬면서

놀면서

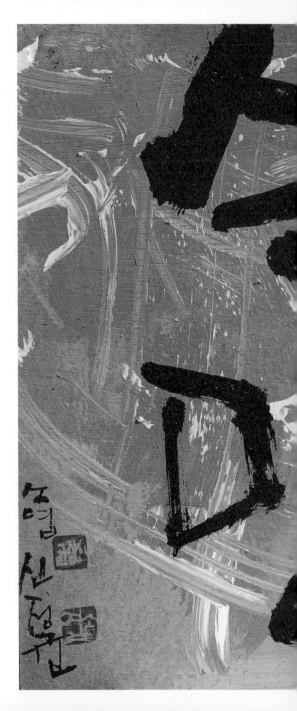

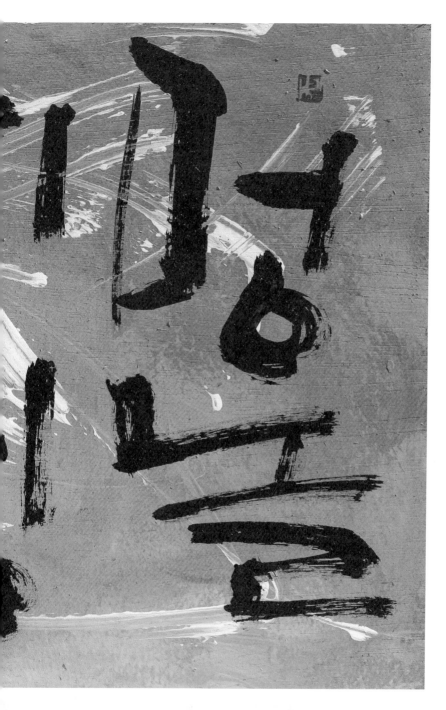

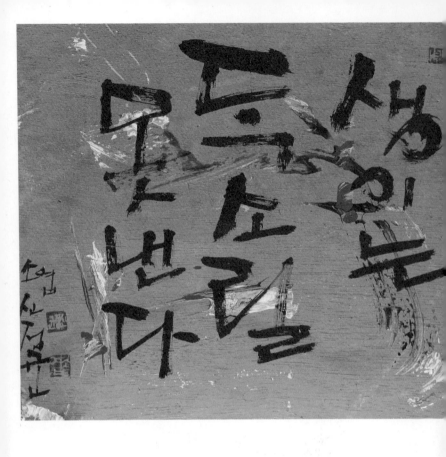

새는 닭 소리를 못 낸다

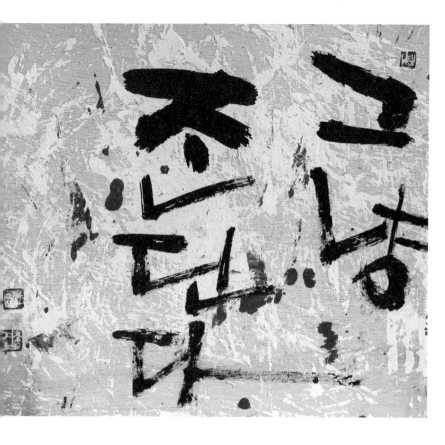

그냥 견딘다, 그냥 버틴다

벗은
내가 선택한
가족이다

택
함

벗은
너가

내

자

녕

을

조름

성

에

쫓

아

오

즈

내 재능 따라가면

성공은 저절로 따라온다

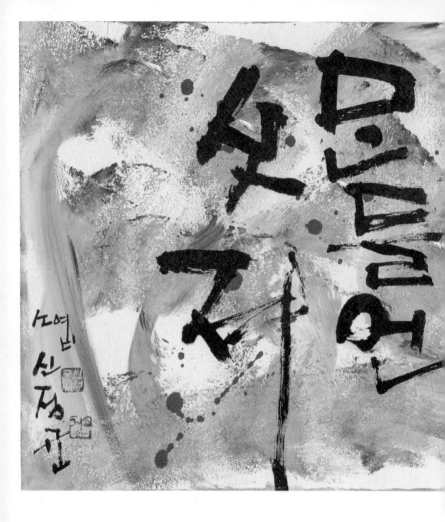

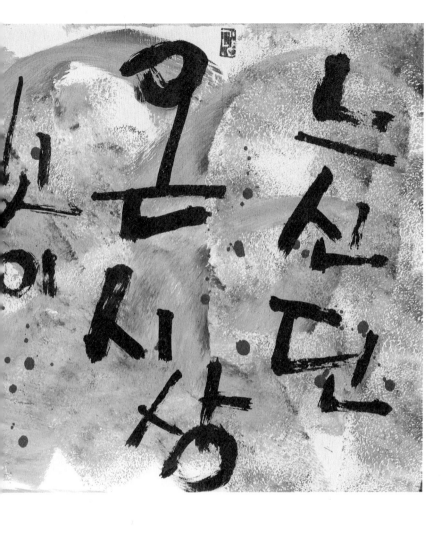

너에게 온 세상 빛이 들어있어

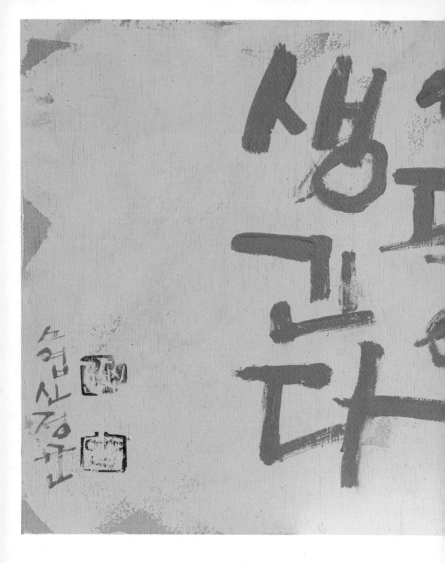

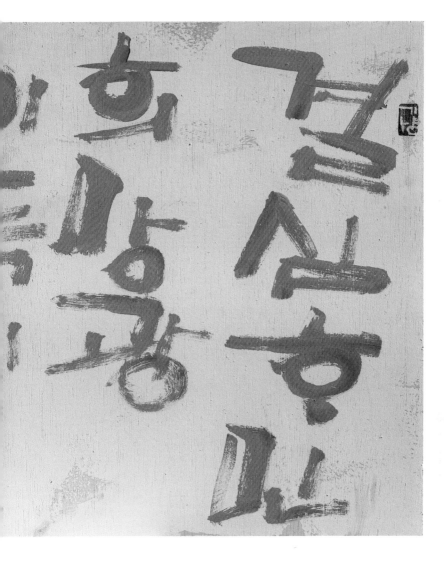

결심하면 희망과 이익이 생긴다

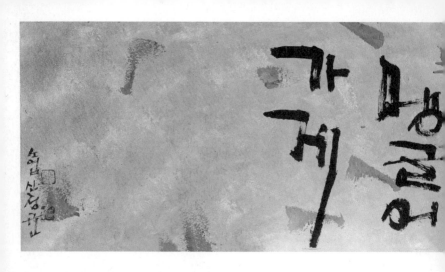

나를 다스려 우리를 만들어 나가자

학문에서 뜻을 세움보다 앞서는 것은 없다

— 율곡 선생님 유훈과 입지편 글

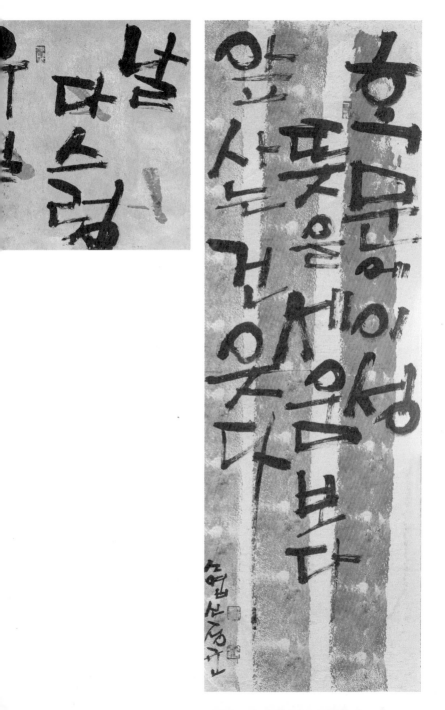

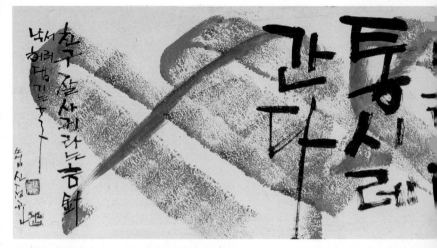

꿀벌 따라가면 꽃밭으로 가고 똥파리 따라가면 똥간으로 간다

길따라 필따라, 길따라 마음 느낌따라

— 세계여행가 조용필 대장님께

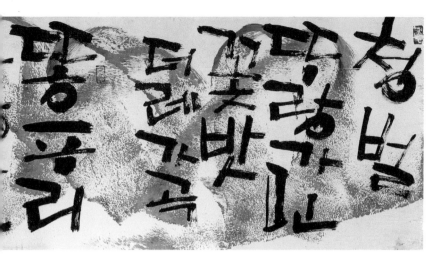

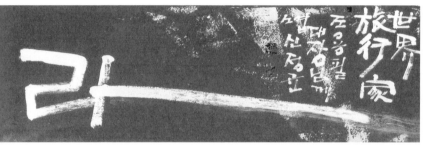

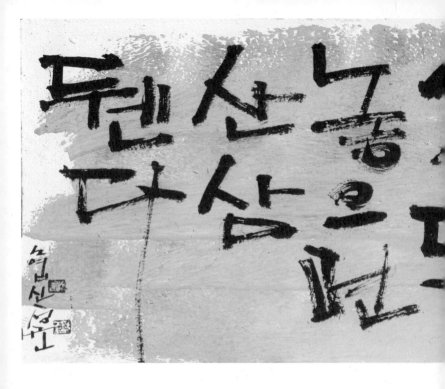

내가 키우면 인삼이 되고 산에 던져놓으면 산삼이 된다

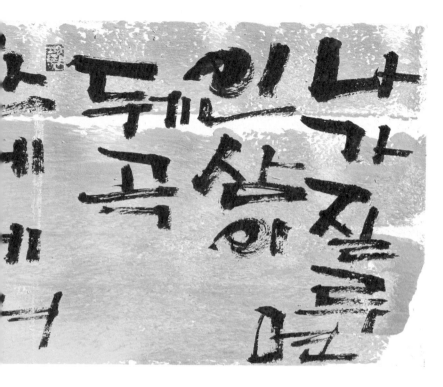

독서는 스마트폰보다 스마트한 사람을 만든다

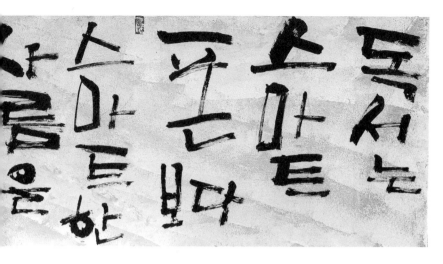

교만은

나만 보인다

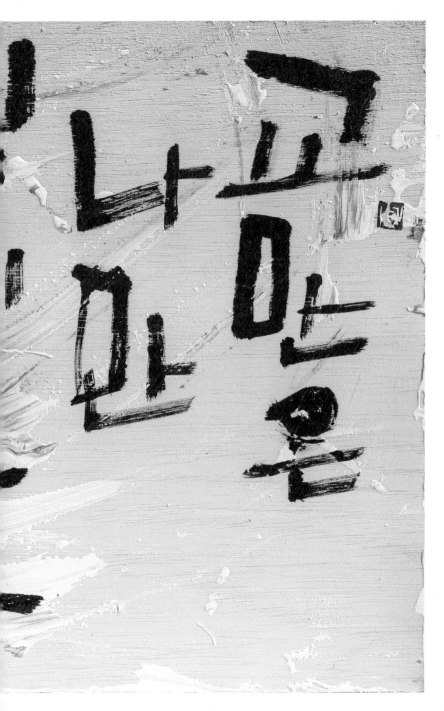

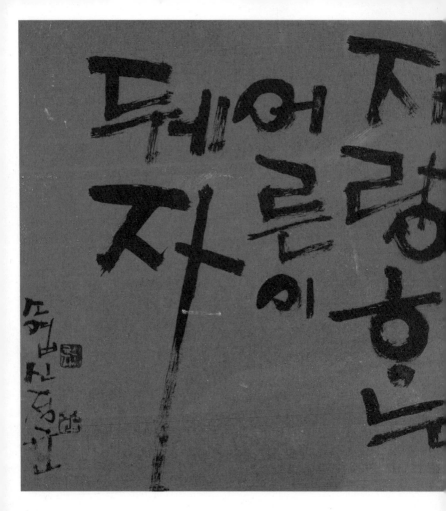

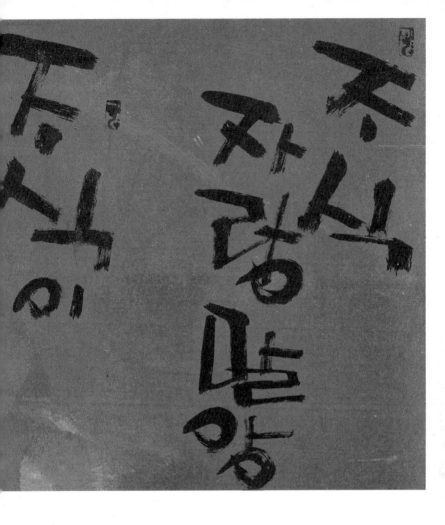

자식을 자랑하지 말고
자식이 자랑하는 부모가 되자

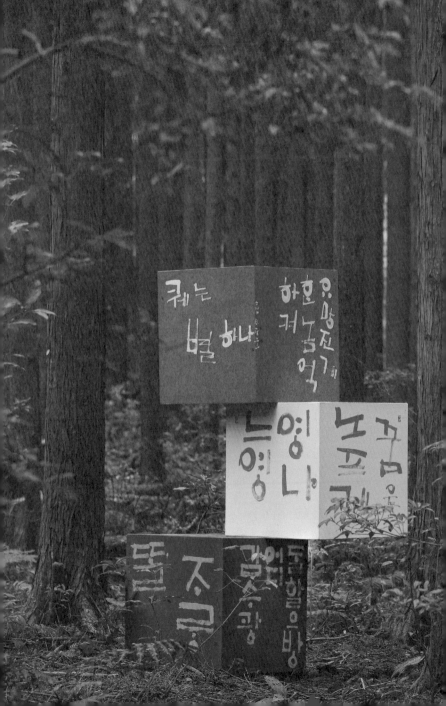

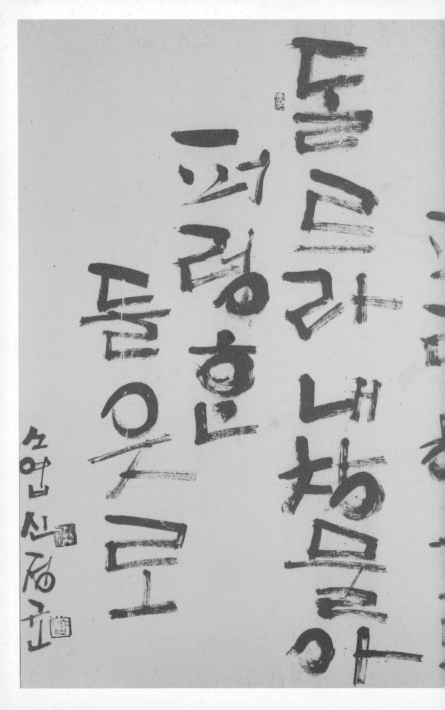

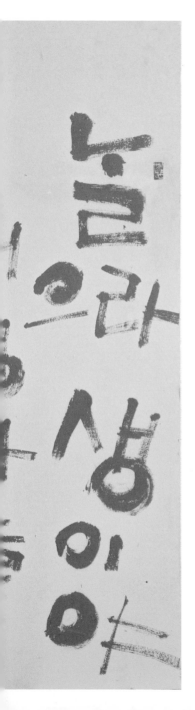

날아라 새들아

날아라 새들아 푸른 하늘을

달려라 냇물아 푸른 벌판을

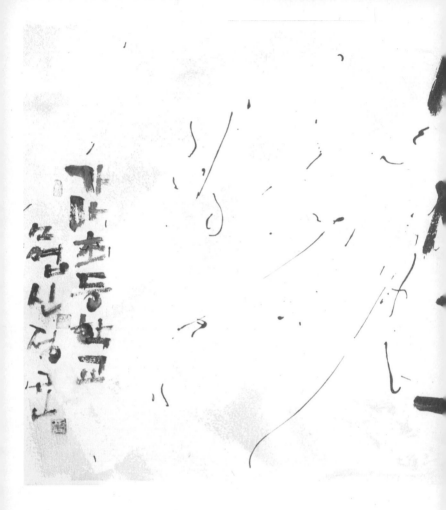

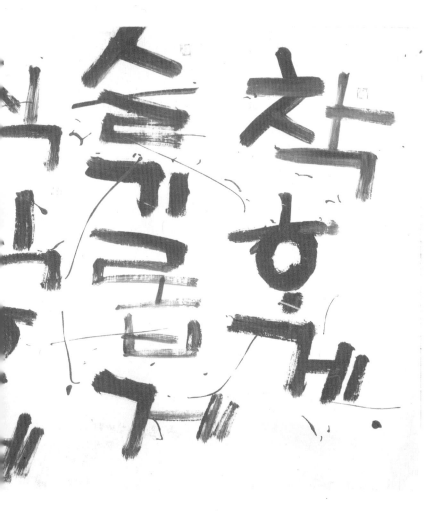

착하게 슬기롭게 씩씩하게

— 가마초등학교

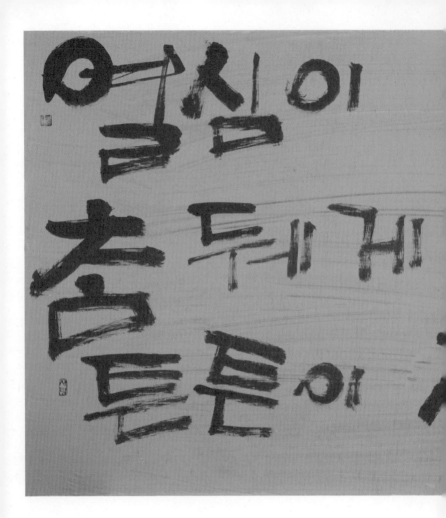

열심이

춘

튼튼이

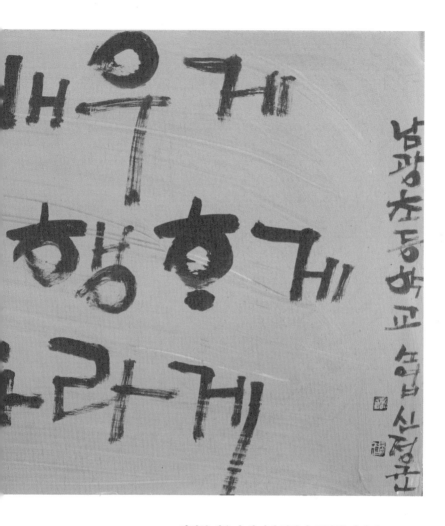

열심히 배우자 참되게 행하자 튼튼히 자라자

— 남광초등학교

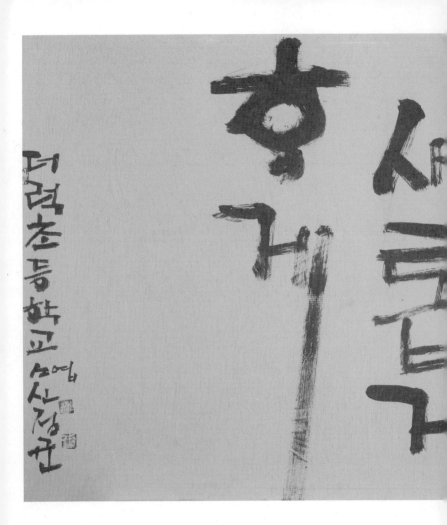

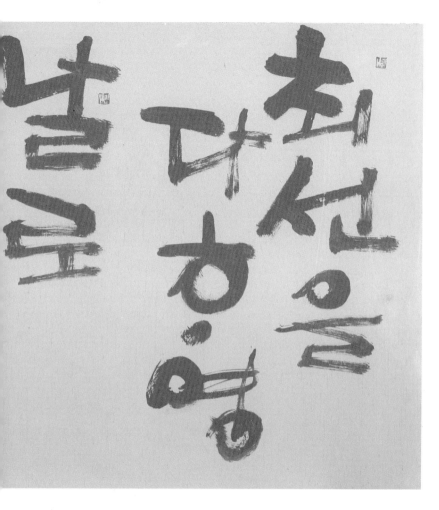

최선을 다하여 날로 새롭게 하자

— 더럭초등학교

도전을
새로움에

도전
左右하고

어느신정구

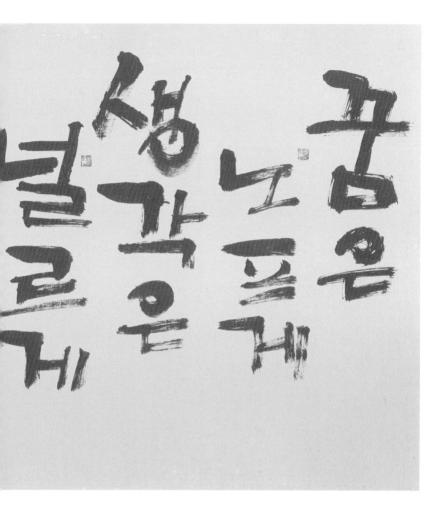

꿈은 높게 생각은 넓게 도전은 새롭게

— 도련초등학교

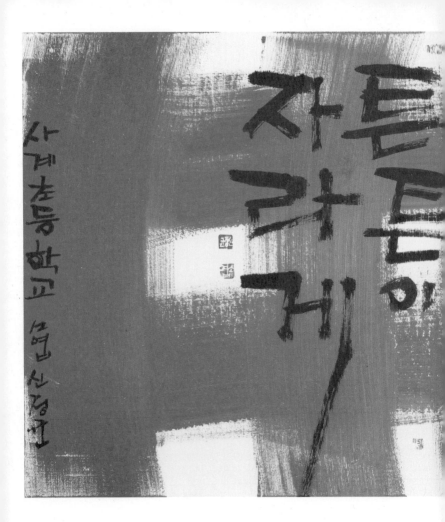

틈틈이 자라게

사계 초등학교 교엮 신경기

104

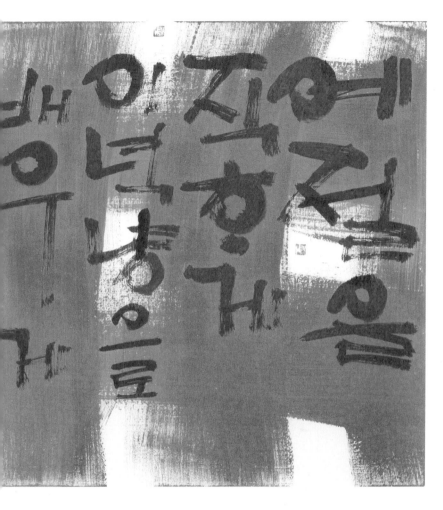

예절을 지키자, 스스로 배우자, 튼튼히 자라자

— 사계초등학교

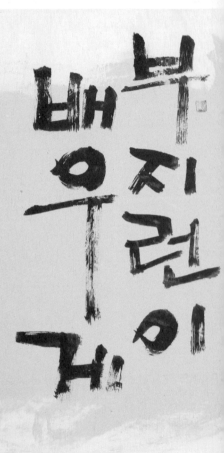

부지런이 배우지

서광초등학교

4학년 신정수

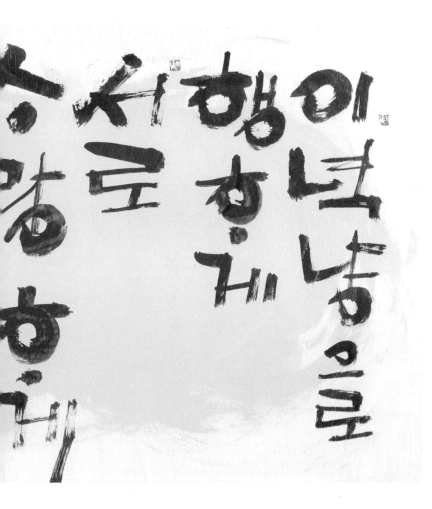

스스로 행하자, 서로 사랑하자, 부지런히 배우자

— 서광초등학교

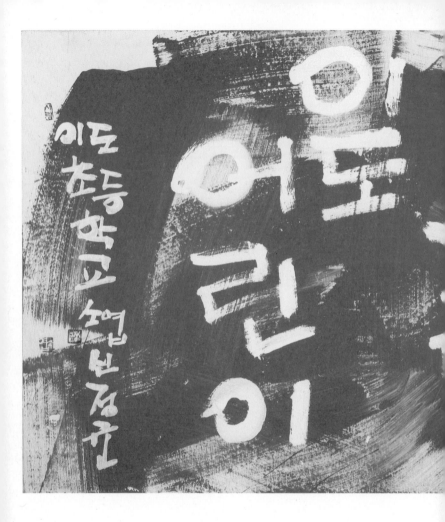

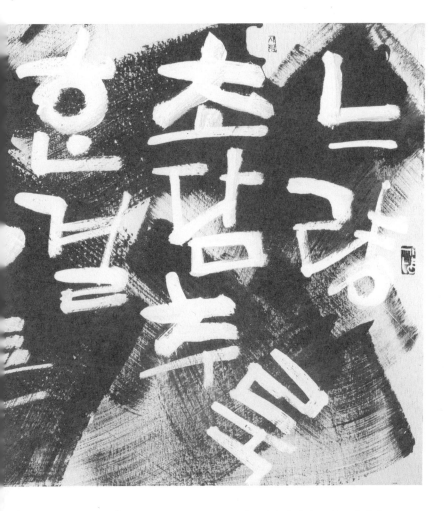

늘 처음처럼 한결같은 이도 어린이

— 이도초등학교

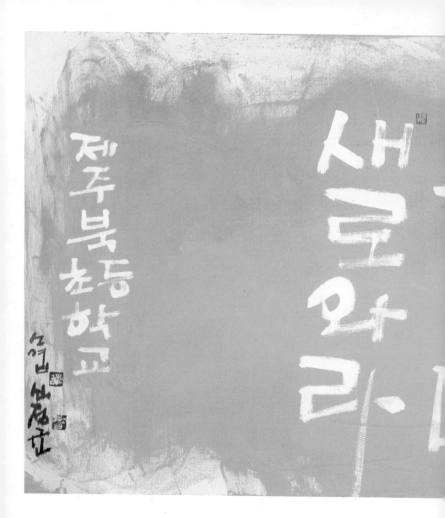

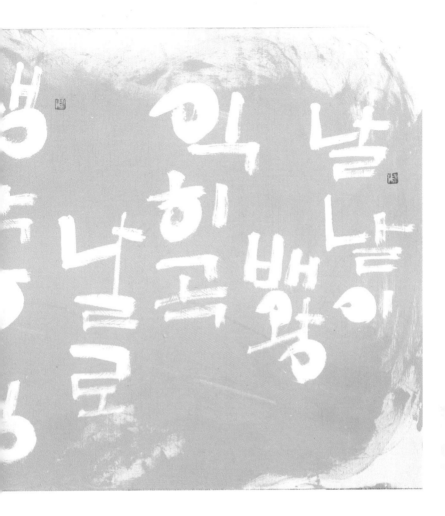

나날이 배워 익히고 날로 생각하며 새로워라

— 제주북초등학교

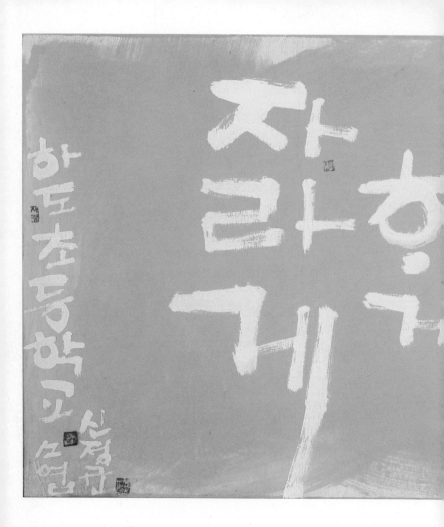

하도 초등학교 심성규

재경

자라 항거게

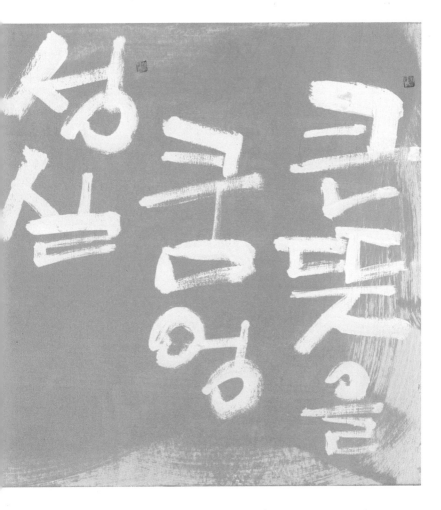

큰 뜻을 품고 성실하게 자라자

— 하도초등학교

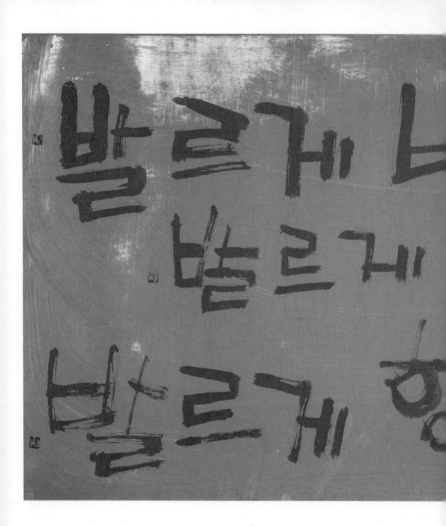

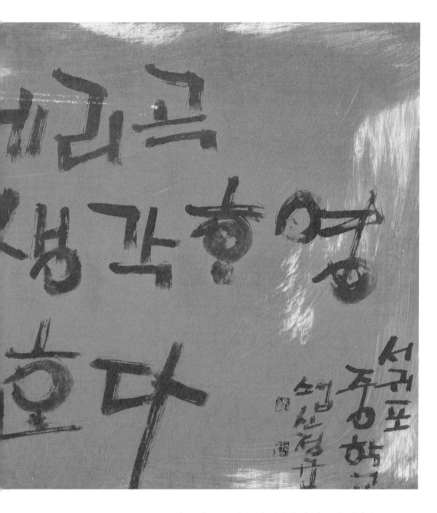

바르게 보고 바르게 생각하며 바르게 행한다

— 서귀포중학교

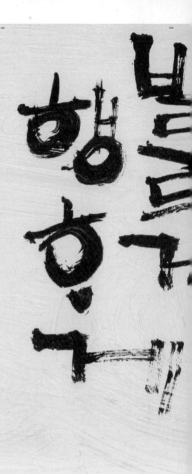

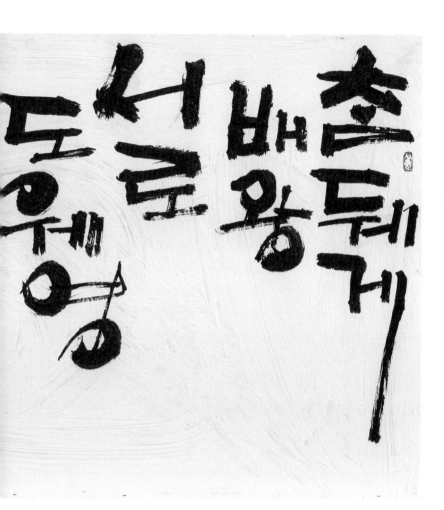

참되게 배우고 서로 도와 바르게 행하자

— 성산중학교

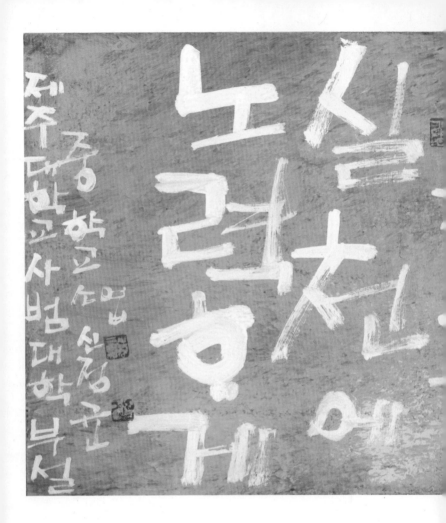

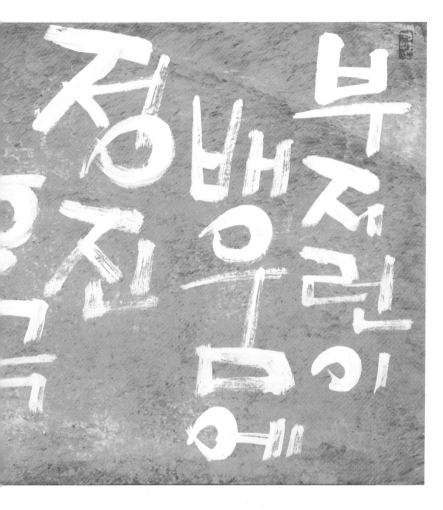

부지런히 배움에 정진하고 실천에 노력하자

— 제주대학교사범대학부설중학교

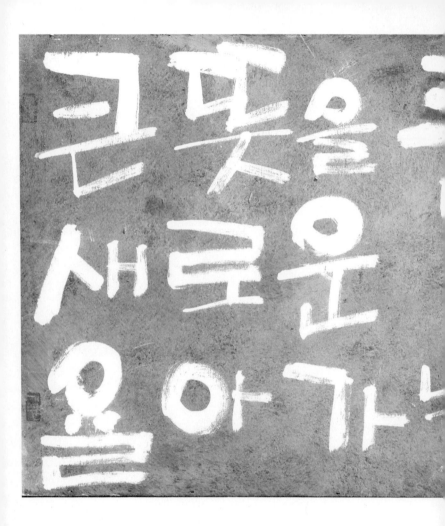

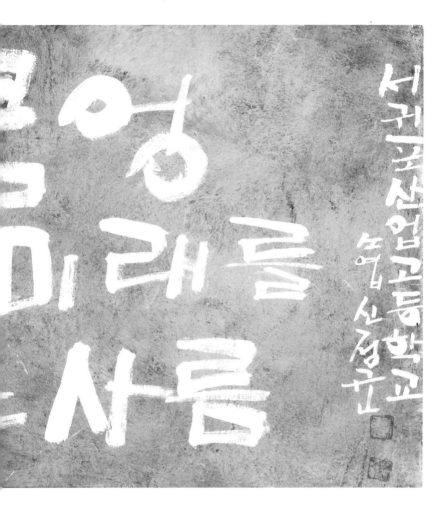

큰 뜻을 품고 새로운 미래를 열어가는 사람

— 서귀포산업과학고등학교

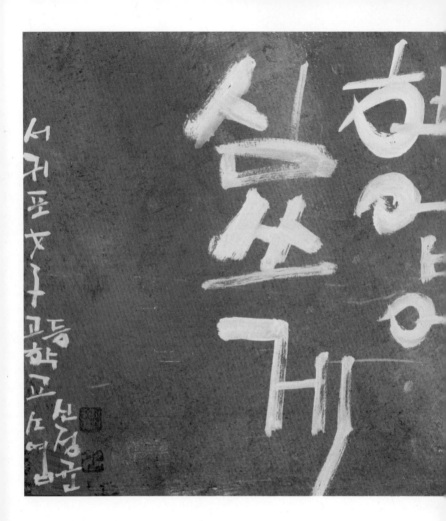

한밝
심으로 열기

서귀포女子고등학교 신상균

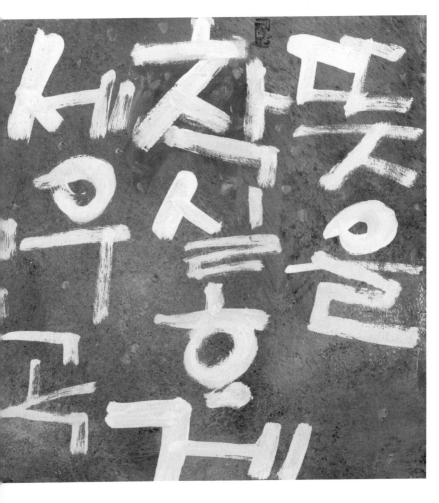

뜻을 착실하게 세우고 학업에 힘쓰자

— 서귀포여자고등학교

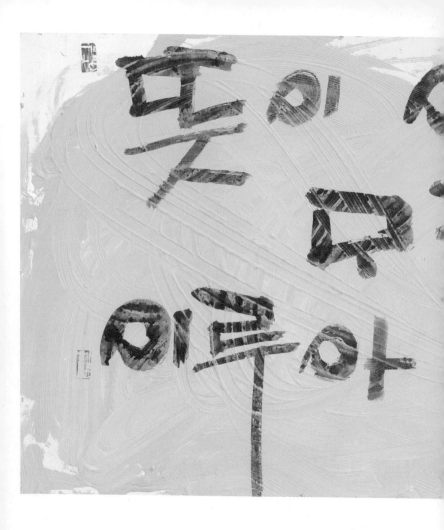

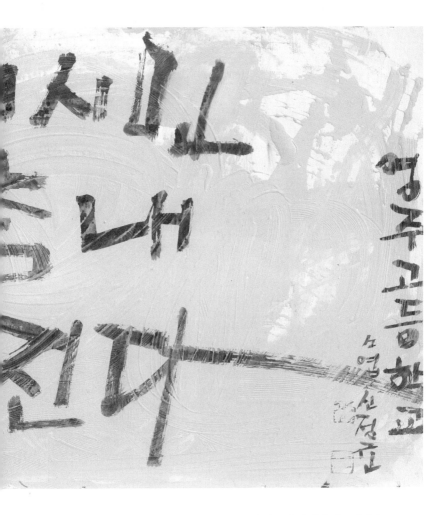

뜻이 있으면 마침내 이루어진다

— 영주고등학교

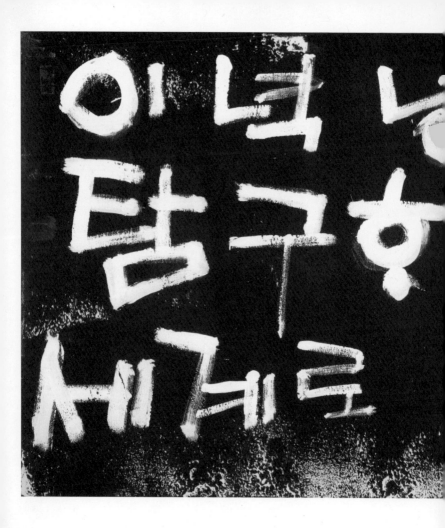

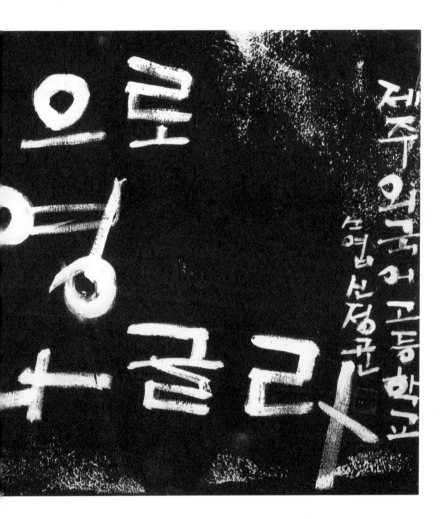

스스로 탐구하여 세계로 나아가자

— 제주외국어고등학교

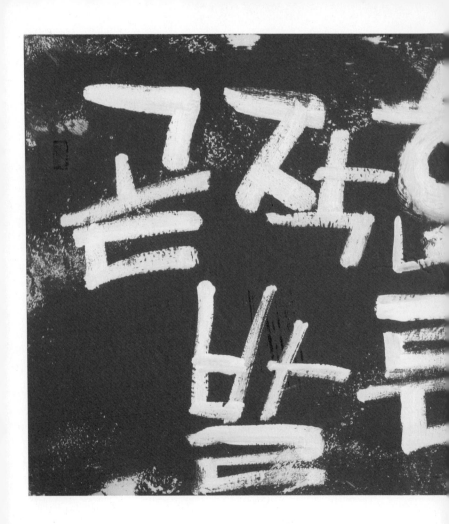

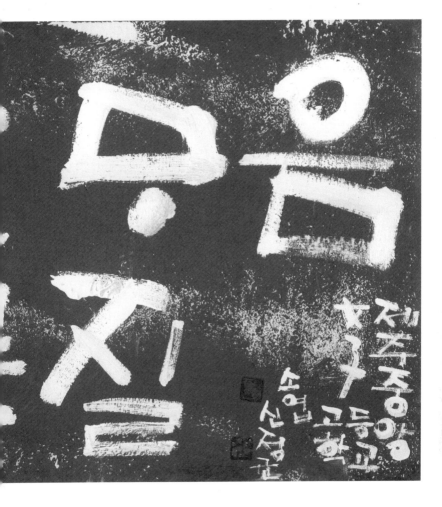

곧은 마음 바른 길

— 제주중앙여자고등학교

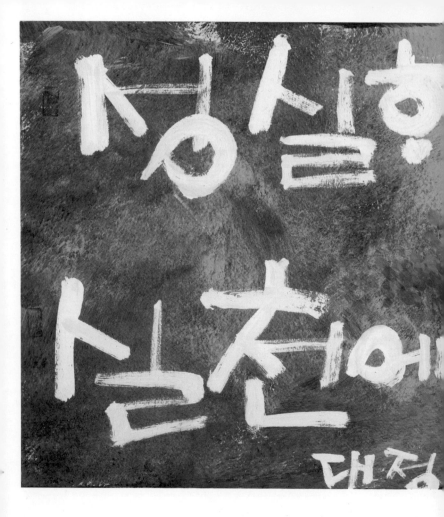

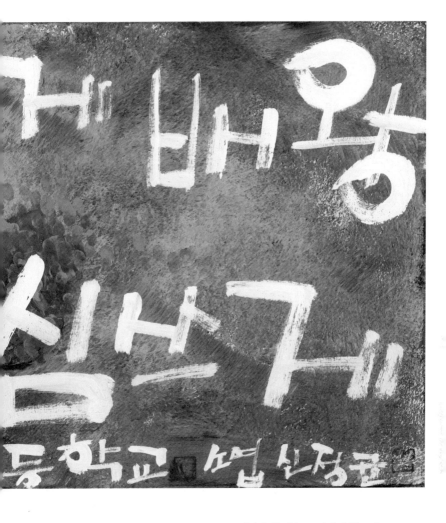

성실하게 배우고 실천에 힘쓰자

— 대정고등학교

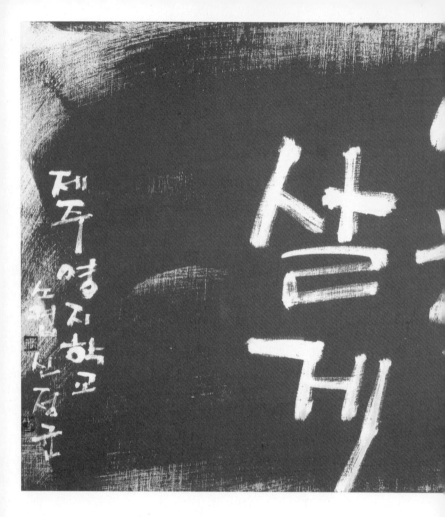

명랑하고 힘차게 살자

— 제주영지학교

흙다흐는우리

오름중학교

박선정교

134

자랑스런 나, 소중한 너, 함께하는 우리

— 오름중학교

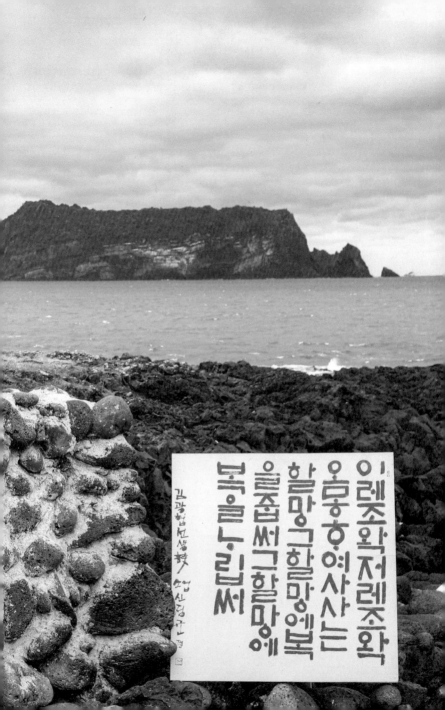

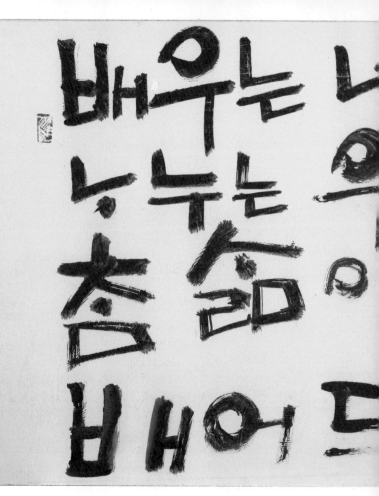

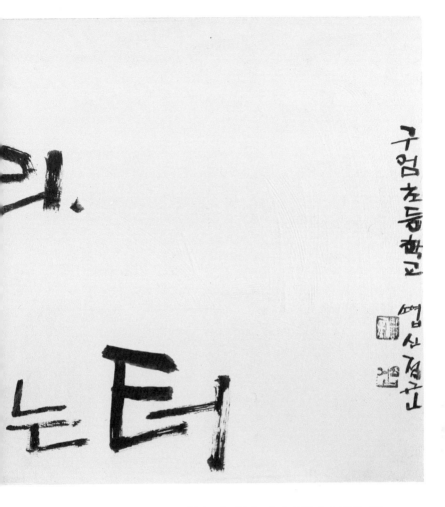

배우는 나, 나누는 우리, 참삶이 배어드는 터

— 구엄초등학교

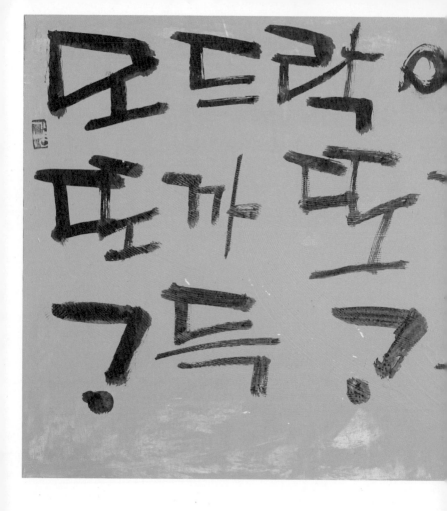

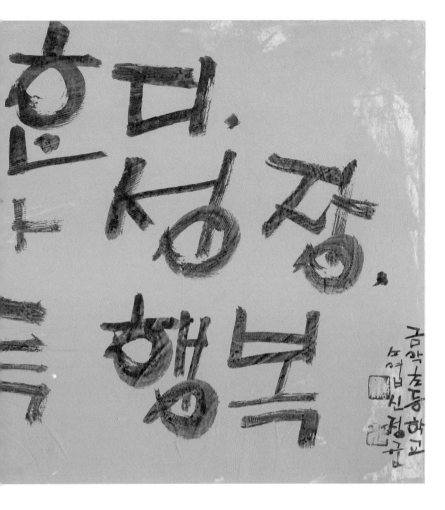

한곳에 모여, 두근두근 성장, 가득가득 행복

— 금악초등학교

흑
교

남원초등학교　노현　신정구

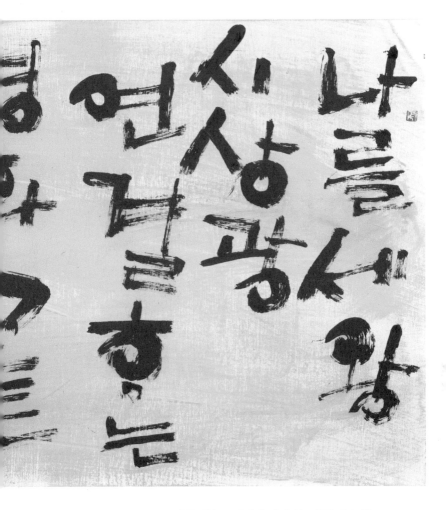

나를 세우고 세상과 연결하는 영화 같은 학교

— 남원초등학교

설레는 나

성장하는 우리

배움 이엉

존중으로

행복한 호교

세화초등학교 협신정균

설레는 나, 성장하는 우리, 배움과 존중으로 행복한 학교

— 세화초등학교

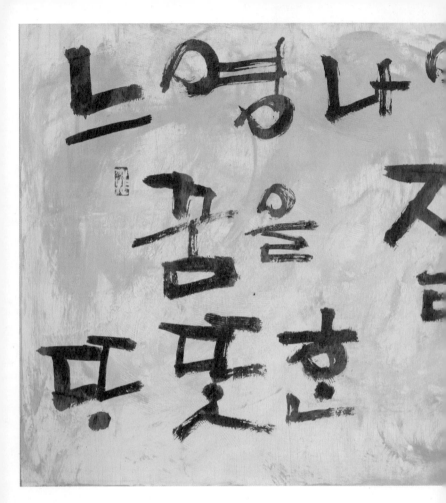

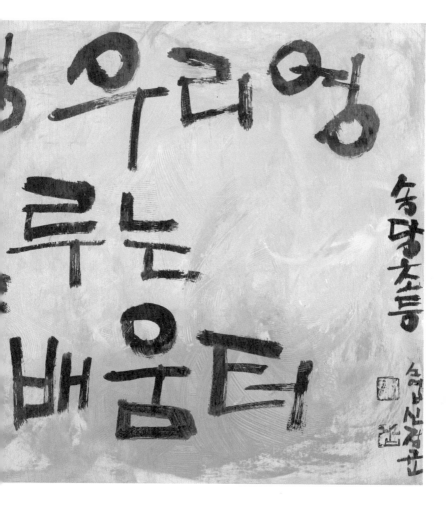

나·너·우리의 꿈을 키워가는 따뜻한 배움터

— 송당초등학교

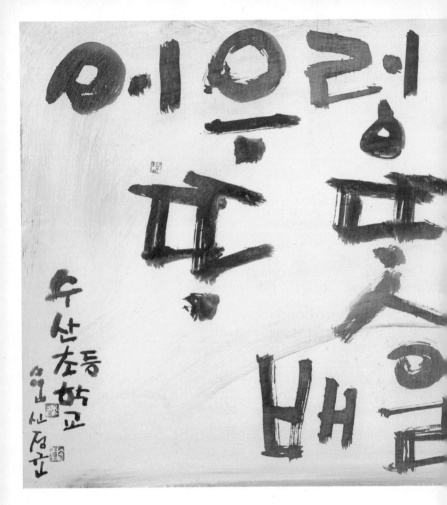

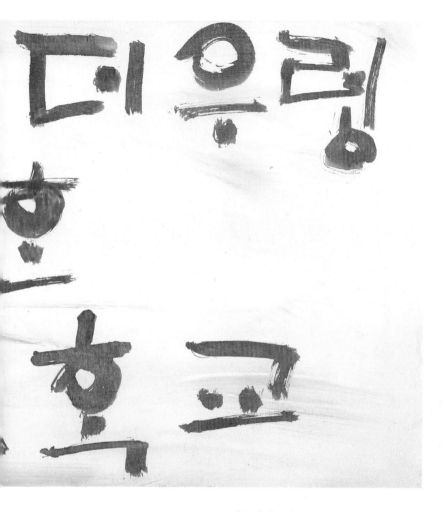

어우렁 더우렁 따뜻한 배움 학교

— 수산초등학교

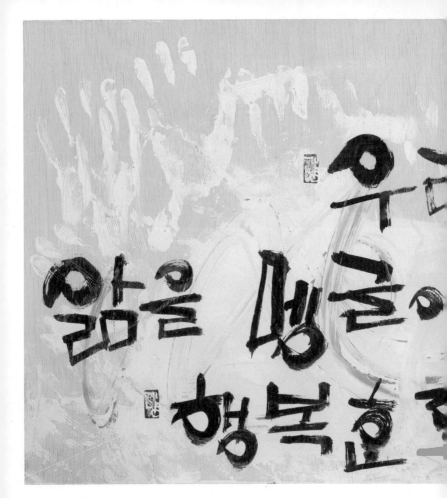

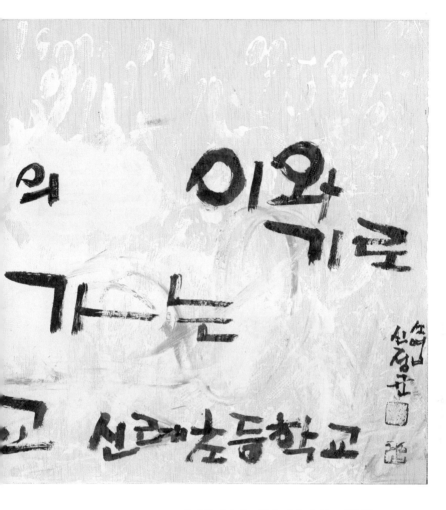

우리의 이야기로 앎을 만들어가는 행복 학교

— 신례초등학교

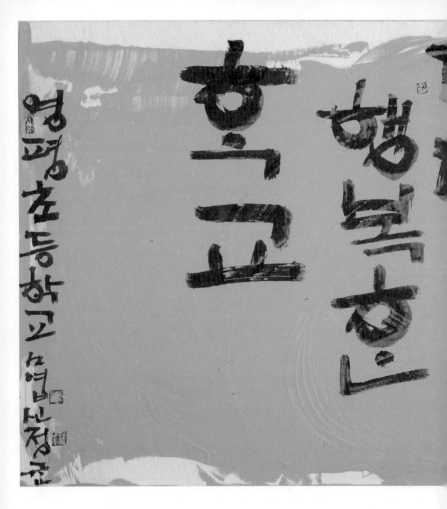

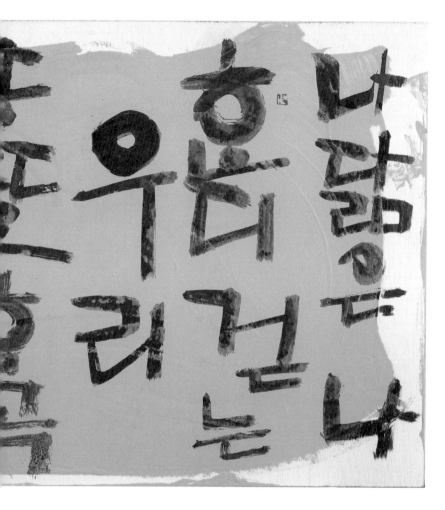

나다운 나, 함께 걷는 우리, 따뜻하고 행복한 학교

— **영평초등학교**

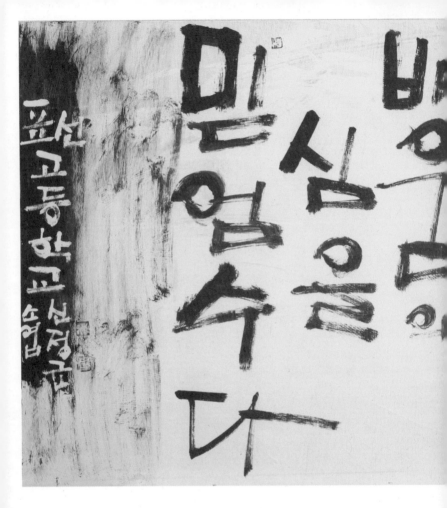

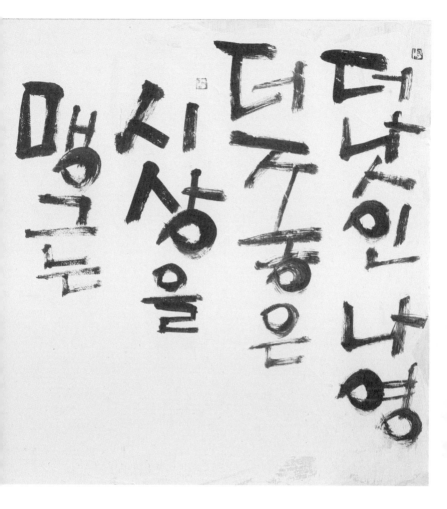

더 나은 나와 더 좋은 세상을 만드는 배움의 힘을 믿습니다

— 표선고등학교

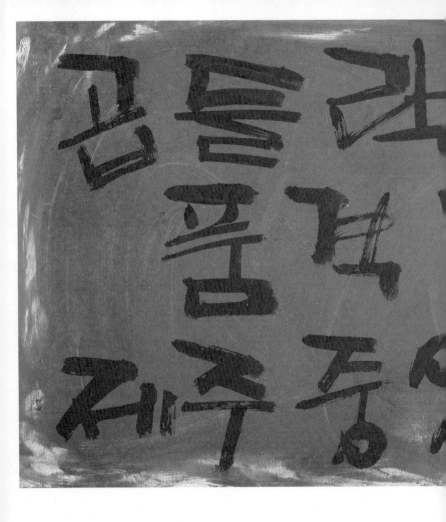

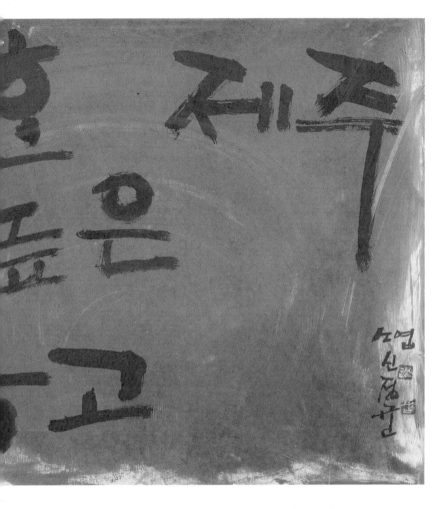

아름다운 제주 품격 높은 제주 중앙고

— 제주중앙고등학교

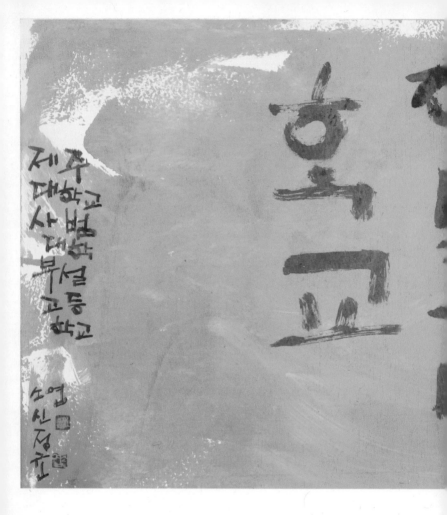

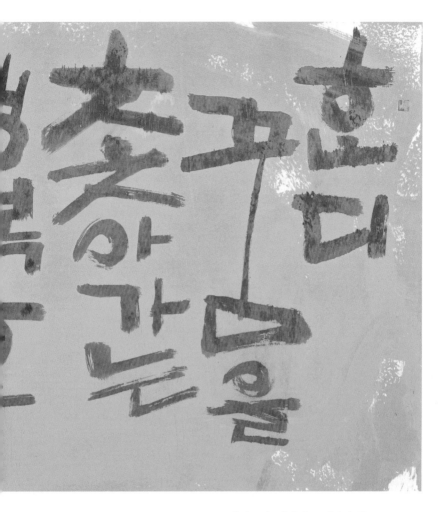

함께 꿈을 찾아가는 행복한 학교

— 제주대학교사범대학부설고등학교

제주 과학고등학교 신정국

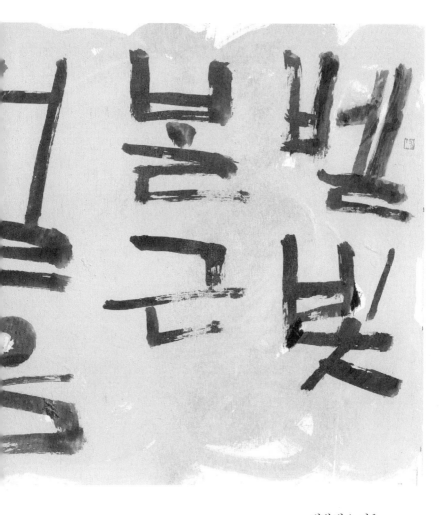

별빛 밝은 걸음

— 제주과학고등학교

호

행복호
교

대정女子
고등
학교
요명
신정준

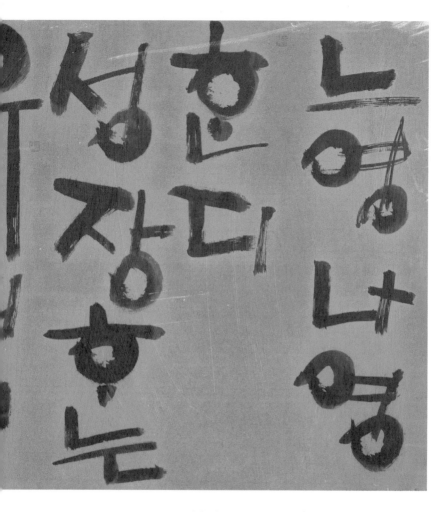

너와 나, 함께 성장하는 우리의 행복한 학교

— 대정여자고등학교

행복

공동체

효돈중학교

신정균

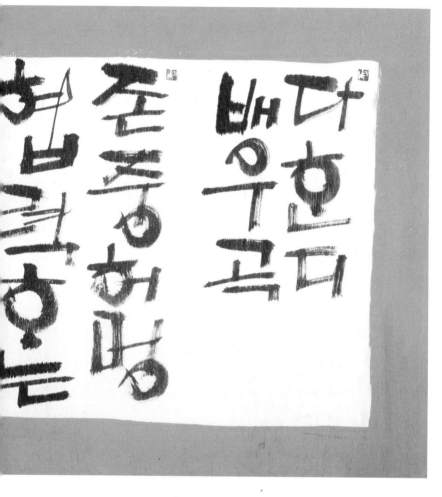

다 함께 배우며 존중하고 협력하는 행복공동체

— 효돈중학교

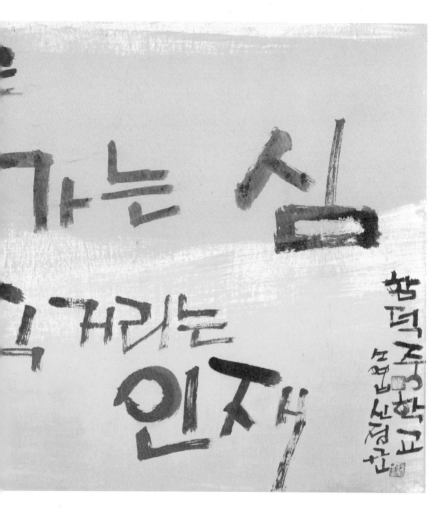

스스로 살아가는 힘, 세상을 움직이는 인재

— 함덕중학교

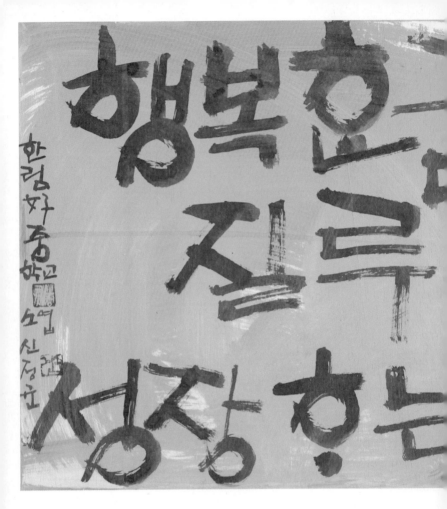

한림好중
好고
소신정正

168

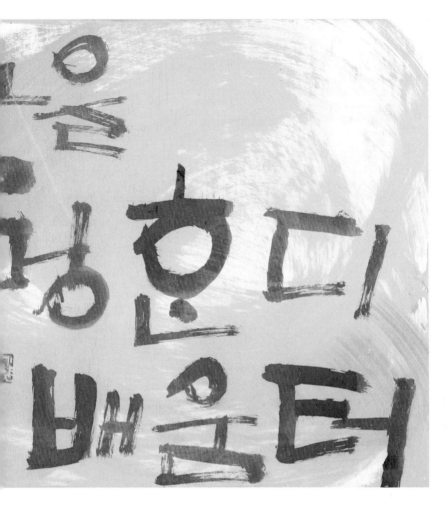

행복한 꿈을 키우며 함께 성장하는 배움터

— 한림여자중학교

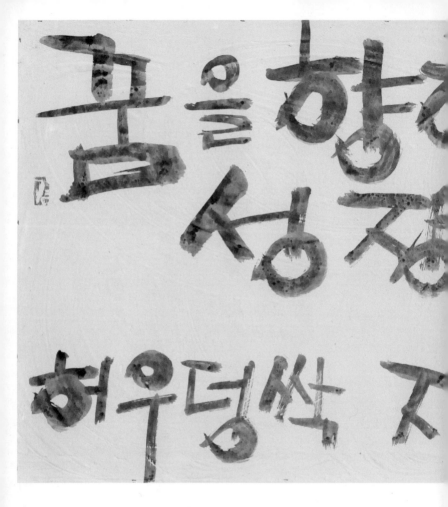

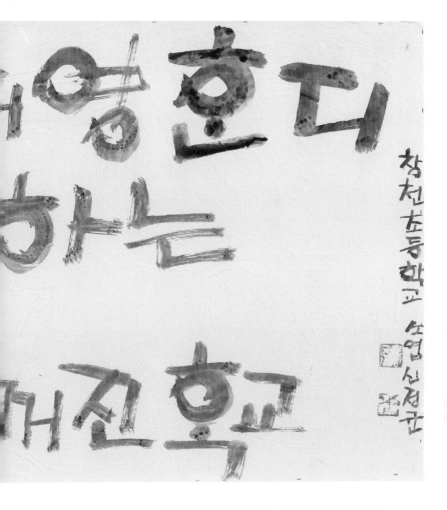

꿈을 향해 함께 성장하는 히쭉벌쭉 즐거운 학교

— 창천초등학교

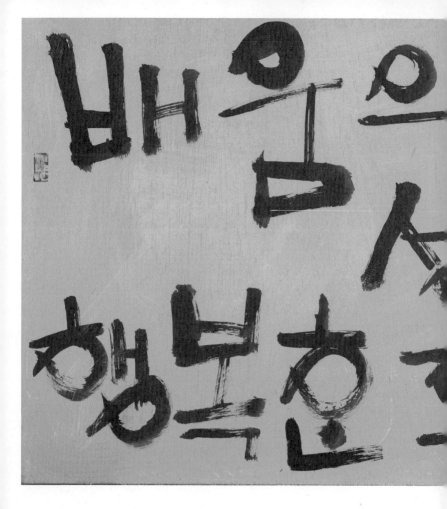

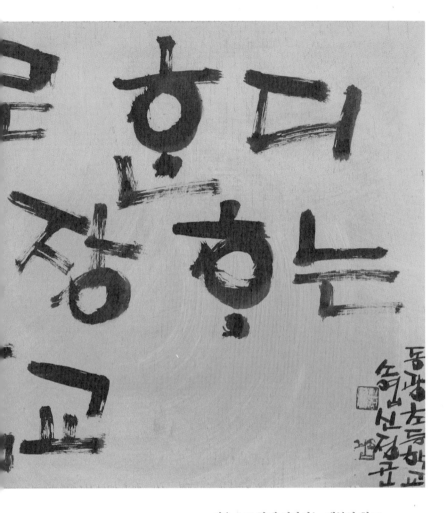

배움으로 함께 성장하는 행복한 학교

— 동광초등학교

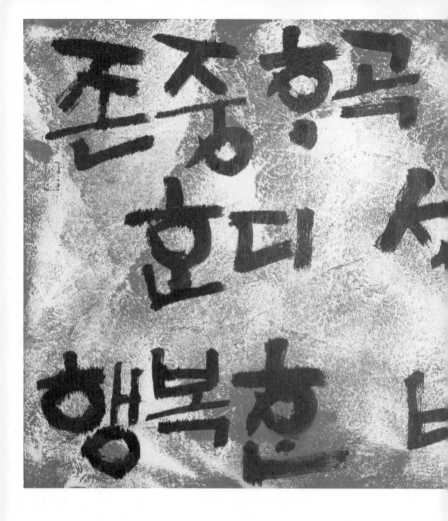

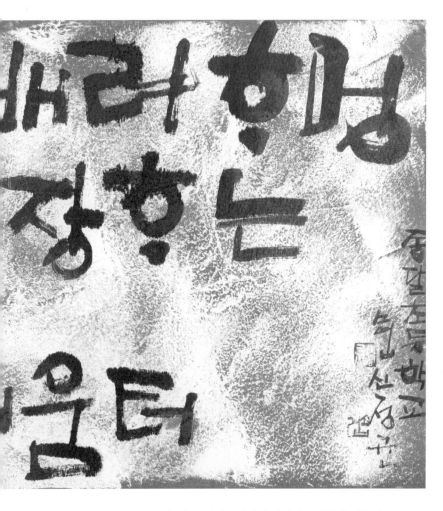

존중하고 배려하며 함께 성장하는 행복한 배움터

― 종달초등학교

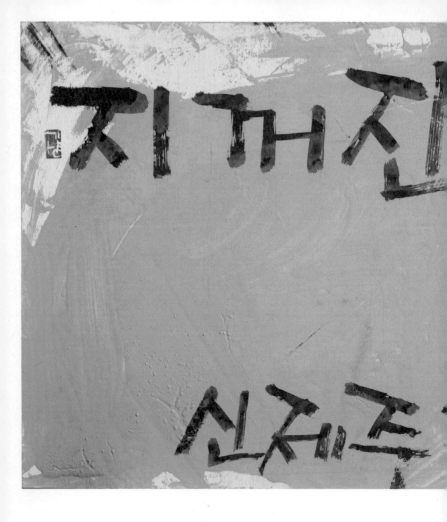

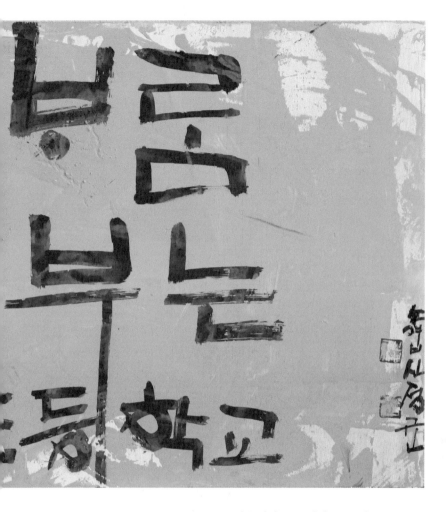

즐거운 바람 부는 신제주초등학교

― 신제주초등학교

삼성여자고등
학교

소설
신정근

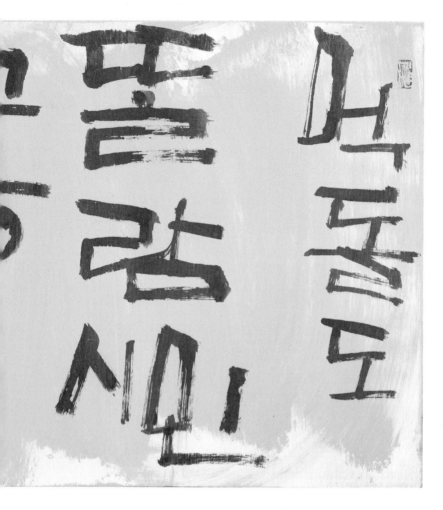

먹돌(검은돌)도 뚫다 보면 구멍이 생긴다(난다)

— 삼성여자고등학교

고치현 지ㄱ

별, 중한 순고

너과부는 ㄱ

너가 엉혈ㅅ

고치혈ㅅ 앉

우리

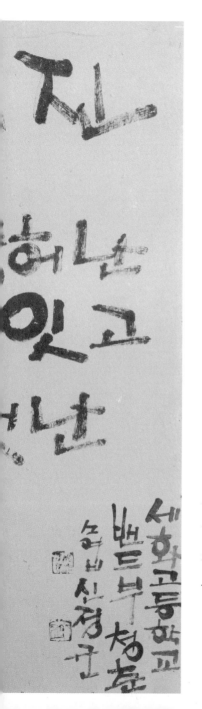

같이한 즐거운 반짝이는 순간

너여서 내가 이렇게 할 수 있고

같이할 수 있었던 우리

— 세화고등학교

바람 먹여 그늘로고

너우글 메성 그늘로고

참숨 부터 쩨쭈몬요

너붐글고망이 숨고망이있수다

목우고망이 고망이갓수다

붓름 광우너울 고망 한가갈

노형준늘학고

소여 시정규

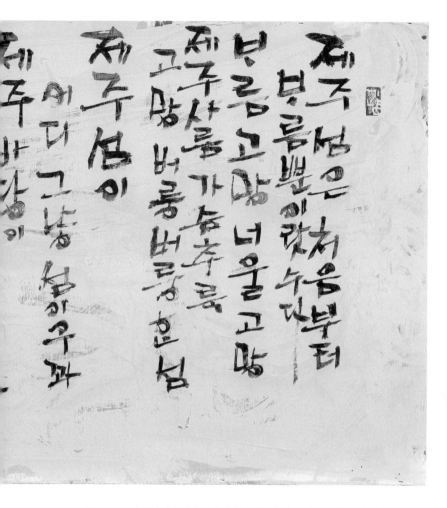

제주 섬은 처음부터/ 바람뿐이었습니다/ 바람 구멍/ 물결 구멍/ 제주사람 가슴처럼/ 구멍 난 섬/ 제주 섬이/ 어디 그냥 섬입니까/ 제주 바다가/ 어디 그냥 바다입니까/ 바람 먹어 보살피고/ 물결 먹어 보살피고/ **처음부터 제주 섬은/ 바람 구멍이 숨구멍이었습니다/ 물결 구멍이 목숨구멍이었습니다**

— 노형중학교(바람 구멍 물결 구멍, 한기팔 시)

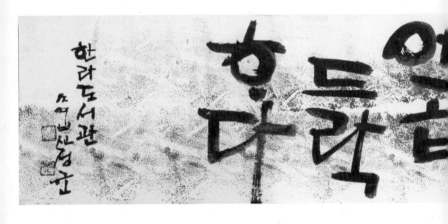

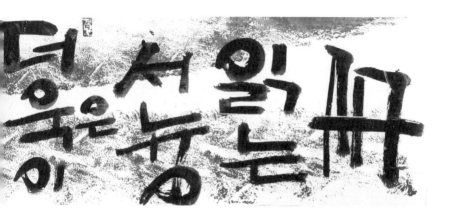

책 읽는 모습은 더욱 아름답다

— 한라도서관

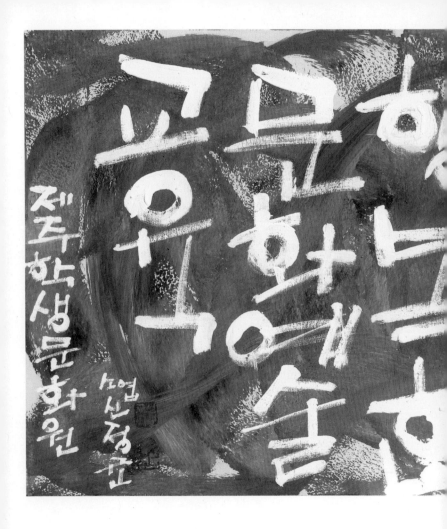

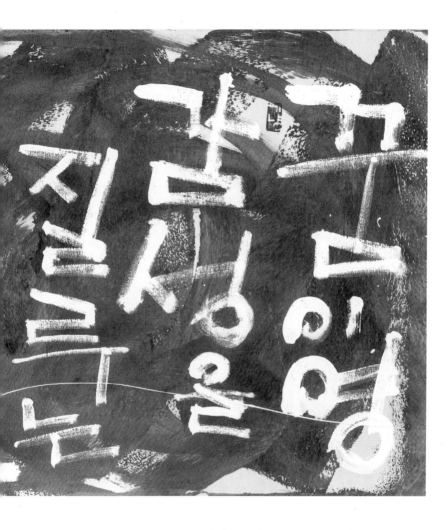

꿈과 감성을 키우는 행복한 문화예술교육

— 제주학생문화원

제주
특별자치도
공유재산

수어산중훈

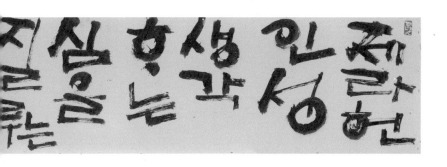

올바른 인성, 생각하는 힘을 키우는 미래교육

— 제주특별자치도교육청

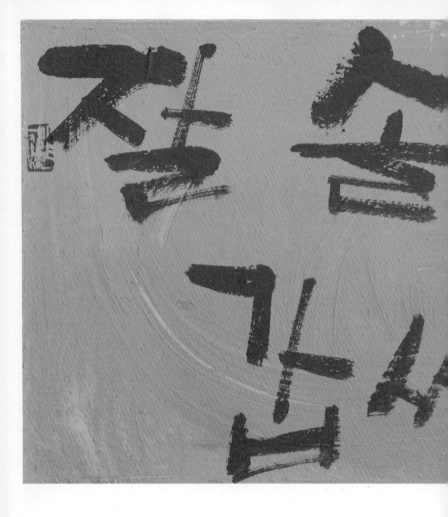

잘 살펴가요.

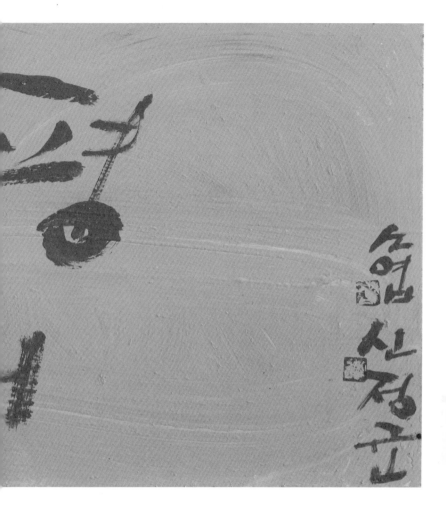

잘 살펴 가요. 내 글씨 읽어오는 길이 어떠셨는지요.

이제 글씨향 묵향 마음에 담고

걸음마다 걸음마다 먹빛을 담고서

잘 살펴서요.